读懂艺术

揭开名画里的谜团

〔日〕三浦笃 著

金静和 译

上海人民美术出版社

图书在版编目（CIP）数据

揭开名画里的谜团 /（日）三浦笃著；金静和译．
-- 上海：上海人民美术出版社，2023.1
（读懂艺术）
ISBN 978-7-5586-2608-1

Ⅰ．①揭… Ⅱ．①三… ②金… Ⅲ．①绘画－鉴赏－
世界 Ⅳ．① J205.1

中国国家版本馆 CIP 数据核字（2023）第 020978 号

MEIGA NI KAKUSARETA「NI JU NO NAZO」
by Atsushi MIURA
© 2012 Atsushi MIURA
All rights reserved.
Original Japanese edition published by SHOGAKUKAN.
Chinese translation rights in China (excluding Hong Kong, Macao and Taiwan)
arranged with SHOGAKUKAN through Shanghai Viz Communication Inc.
Simplified Chinese copyright ©2023 by Shanghai People's Fine Arts
Publishing House,. Ltd.
合同登记号：图字：09-2023-0618 号
本书的简体中文版由上海人民美术出版社独家出版
版权所有，侵权必究。

读懂艺术

揭开名画里的谜团

著　　者：［日］三浦笃
译　　者：金静和
策　　划：吴　迪　张　芸
责任编辑：包晨晖　周燕琼
责任校对：周航宇
版式设计：徐　静
封面设计：黄千珮
技术编辑：史　湧
营销编辑：王　琴
出版发行：上海人民美術出版社
地　　址：上海市闵行区号景路 159 弄 A 座 7F　邮编：201101
印　　刷：上海丽佳制版印刷有限公司
开　　本：787×1092　1/32　7 印张
版　　次：2023 年 8 月第 1 版
印　　次：2023 年 8 月第 1 次
书　　号：ISBN 978-7-5586-2608-1
定　　价：68.00 元

目 录

前言 被美术史学家的眼睛捕捉到的绘画之"谜"

——艺术之神存在于细节之中

事先声明，我完全没有自诩为夏洛克·福尔摩斯那样的名侦探之意，但我不得不说，人们总会对近在眼前的线索视而不见。

只要你持续地去美术馆，看展览会，花时间与诸多绘画接触，与作品进行交谈、对话，如有必要还可进一步展开调查，总有一天绘画会主动向你坦白，指出它所隐含的线索。是的，只要一发现那关键的一点，你的视野便会一下子开阔起来，眼前变得一片明朗，作品的核心也会渐渐浮现。这不是说谎，我已经有过很多次这样的体验了。

欣赏绘画的方法有很多种。作为"观赏艺术的专家"，美术史学家会运用各种各样的手法进行研究，然而绘画并不会轻易将它的秘密和盘托出。我们一不小心就很容易漏看某些细节、漏听绘画的声音。而越是被称作"名画"的作品，其中蕴含的内容就越丰富，越没有终点，无论看多少遍都不会使人感到厌倦，总能给人新鲜感。而这些作品也不会直接露出原形。

画中的线索并没有被刻意隐藏，它们一直暴露在我们的眼皮底下，只是被我们忽视了而已。有时这些痕迹会突然映入我们的眼帘，我们可以把这些小小的"谜"作为线索，探索潜藏在画中的奥秘。随后，我们会发现很多意想不到的"事件"，并能听到绘画的声音。随着这样的体验不断积累，我们会发现起初以为无关的几个"事件"背后，居然存在着把它们连在一起的巨大"关联"。

在此，我将把我的这些经验以"事件簿"的形式介绍给大家。时间和场所是从19世纪后半叶到20世纪初期的法国，舞台主要是巴黎，挑起"事件"的角色是爱德华·马奈（Édouard Manet，1832—1883）、让·奥古斯特·多米尼克·安格尔（Jean Auguste Dominique Ingres，1780—1867）、古斯塔夫·库尔贝（Gustave Courbet，1819—1877）、埃德加·德加（Edgar Degas，1834—1917）、皮埃尔·波纳尔（Pierre Bonnard，

1867—1947）、亨利·马蒂斯（Henri Matisse，1869—1954）、文森特·凡·高（Vincent van Gogh，1853—1890）、乔治·修拉（Georges Seurat，1859—1891）、保罗·塞尚（Paul Cézanne，1839—1906）。这九位画家有着各自不同的个性，都是难以轻松理解的角色。我将从每人的作品中选出一幅我亲眼见过的作品，关注那些在作品中乍一看似乎没有特别之处，仔细观察却能令人感到不可思议的痕迹。

"谜"存在于画中的签名、手臂、少年等并不算重要的细节中。这些是我在奥赛博物馆中徘徊时发现的蛛丝马迹，可以被称为"双重意象"。

其他还有像画中画、镜子、窗户等图像之中的图像，它们是能够使绘画空间多层化的意象。对图像进行操纵的画家们会偏爱这些意象，可以说是意料之中。

此外，"谜"还有可能存在于绘画的周围，例如文字、画框和椅子中。有时，我们也能从绘画的外缘发现奥秘。

本书将与您分享本人以这些"谜"为线索探索绘画、与绘画对话的过程，并最终尝试解读西洋近代绘画这一大"事件"。

首先，我们要前往巴黎奥赛博物馆。那里正是网罗这一时代杰作的美之殿堂，也是我时常流连之地。让我们以奥赛博物馆为根据地，进而探索其他场所，譬如巴黎蓬皮杜中心的国立近代美术馆，或位于布鲁塞尔的比利时皇家美术馆。我们可能还会前往更远一些的荷兰，或渡海去往伦敦、芝加哥等地。

在19世纪末迎接新世纪之时，艺术之都巴黎确实渴望着一场绘画变革。先不论各个画家自身是否有意识，或其觉悟到了什么程度，但若将他们的作品联系在一起，确实能够看出一条主线。让我们借美术史学家的眼睛，通过解开"双重之谜"，体验这一历史性的"事件"吧。

右图：法国巴黎奥赛博物馆内景

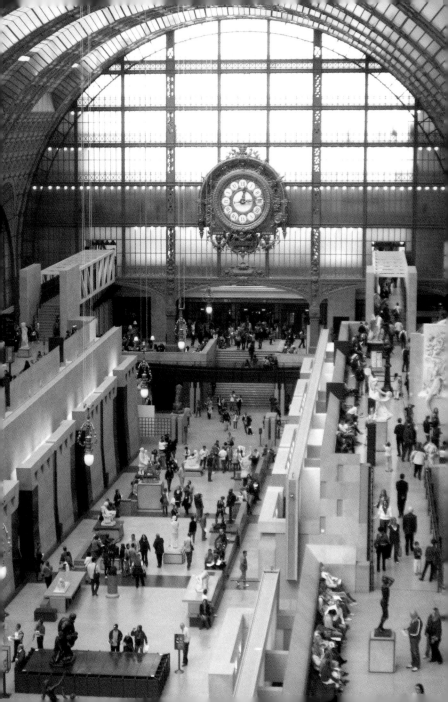

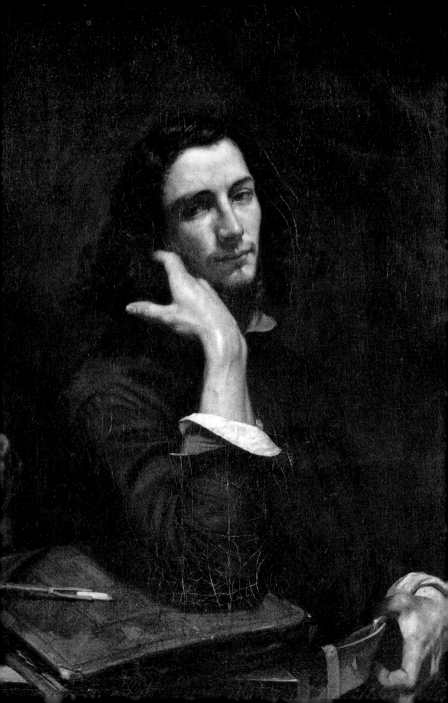

第一章　细节中的谜团

　　马奈的《吹笛少年》中居然有两个签名，这究竟是怎么一回事？安格尔的《帕福斯的维纳斯》竟然有两条手臂，画家怎会创作出这样的奇异之作？库尔贝的《画家的工作室》中那两位身份不明的少年又是何人？让我们一起揭开名画细节中的双重之谜。

左图：《自画像》 (*Self-Portrait*)
库尔贝，1845年—1846年，布面油画，100厘米×82厘米
法国巴黎奥赛博物馆

案例一：马奈的踌躇——"画中的两个签名"事件

○ 意外的发现

1986年奥赛博物馆开馆之际，我就在巴黎。记得当时在看到马奈的《吹笛少年》这幅画时，我感到和之前在巴黎旧印象派美术馆（国立网球场现代美术馆）看到的相比，奥赛博物馆藏品的色彩显得更加冰冷明晰。然而，当时我以为自己之所以会产生这种印象，是因为奥赛博物馆展室中墙壁发白或照明的缘故，便没有太在意。随后便度过了近十年的岁月。

然而到了20世纪90年代中期，我陷入对《吹笛少年》这幅画的变化无法视而不见的状态中。毕竟，我发现这张画中存在两个签名。

事情的开端是这样的，我注意到刊载在画集上的《吹笛少年》的插图似乎怎么看都有两个版本。在进行比较后，我发现区别在于画面的右下角。在一个版本的插图上只能看到颜料涂抹的痕迹，而在另一个版本的同一位置，则写着小小一行"Manet"的签名。

右图：《吹笛少年》（*The Fifer*）
马奈，1866年，布面油画，160.5厘米×97厘米
法国巴黎奥赛博物馆

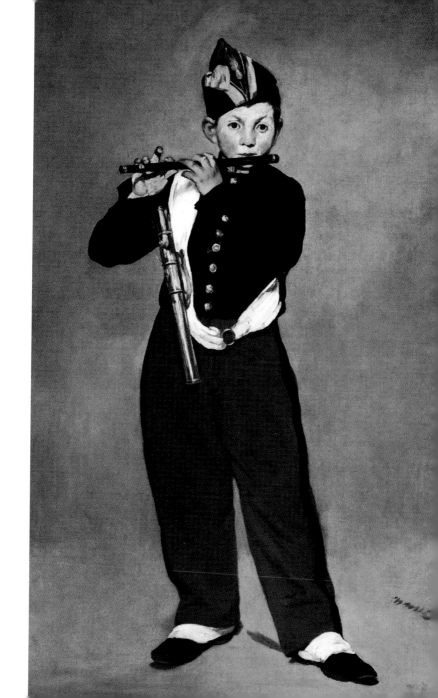

这真是令我大吃一惊。只凭我的记忆，实在无法确定这一签名是否真实存在。因为对于这幅画，我不曾仔细观察过画家经常用来落款的角落位置。究其原因，是因为《吹笛少年》这幅画中还存在只有内行人才知道的另一个签名，所以我连做梦都没想到，一张画中居然会有两个签名。据我所知，这样的画除了这幅作品外绝无仅有。

带着混乱的思绪，我焦急等待着去巴黎的日子。等到真的能够观察作品实物的那一天，已经是数月后的事了。不用说，我在到达巴黎的第二天一大早就前往奥赛博物馆，急急忙忙冲到马奈的展室。《吹笛少年》就在那里，散发着和往常一样的光彩。这幅洒脱凌厉的画作在马奈的作品中也是出类拔萃的佳作，是我非常喜欢的一幅作品。由于美术教科书和日历已经使这幅画变得太过出名，或许大家会对它的厉害之处感觉迟钝，但只要一想到其创作年份是1866年，我便可以断言这是一幅惊人，不，是一幅可怕的绘画作品。

像这样把平面化，即平涂的上色手法发挥到如此地步的画作，在当时可以说是绝无仅有。据画家自己所说，少年模特是"近卫军步兵的短笛手"，吹奏的是在军队里经常使用的长笛的前身短笛。少年把重心放在右脚，左脚微微前伸，姿势非常具有平衡感。背景蔓延着

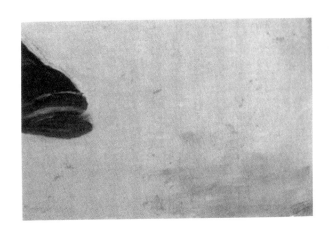

《吹笛少年》未经清洗处理的右下角有颜料的涂抹痕迹

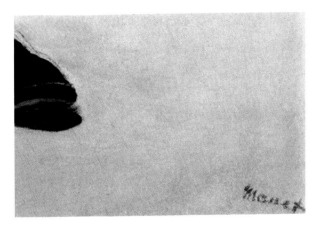

经过清洗处理后，《吹笛少年》的右下角出现了画家的签名

一片几乎相同的灰色，地板与墙壁的区别仅靠微小的颜色变化被勉强暗示了出来。红色的裤子，黑色的上衣和鞋子，白色的护胸布和绑腿，以及红、黄、黑交错的帽子等，虽然都是现实存在的事物，但比起作为物体的存在感，其色彩的存在感更加强烈。人物身上只有最小限度的阴影，却宛如扑克牌一般，从灰色的背景中鲜明地浮现出来。从这一层面来看，《吹笛少年》在当时成了以把绘画的单纯化、平面化追求到极限的实验性作品。马奈运用精湛的色彩和笔触，对这一目标进行了尝试。

让我们再回到问题的签名上来。在展室弯下腰凝视画面右下角后，我发现那里确实有"Manet"的签名，是细细的笔画留下的小小字迹。如果是这样，在同一位置没有出现签名的版本又是怎么回事呢？

想要解开这个疑问，除了到奥赛博物馆的绘画资料室调查外别无他法。

我即刻造访了资料室，调查了和马奈相关的资料之后，谜底解开了。在1986年12月美术馆开馆前不久的4月到9月，工作人员少量去除了《吹笛少年》表面变黄的清漆，特别是白色等明亮部位被恢复成了原本的色调，所以这幅画才会显得比原来冰冷明晰。并且在处理过程中，人们发现画面右下角部分有被灰色颜料反复涂抹的

痕迹，便将其消除，另一个签名便显现了出来，一幅画中的签名变成了两个。

那么，如果我们暂且把在经过处理之后出现的这个签名称为"第一签名"，那么"第二签名"在哪里呢？其实，在第一签名上方的地面上，那块影子状的物体正是第二签名。仔细观察我们便能看出，那既不是影子，也不是污点，而是仿照"Manet"文字形状的签名，可以说这是一个非常自然且机智的签名。也就是说，没有出现"第一签名"的绘画是1986年9月经过清洗处理之前的版本，而出现了这一签名的绘画则是在作品经过清洗之后拍摄的图片。

综上所述，《吹笛少年》这幅作品中原本就存在两个签名，这是非常罕见的例子。其中到底包含着怎样的来龙去脉和画家的意图呢？

"方块J"的污名

在深入探讨两个签名的问题之前，让我们先来看看这幅画的创作经过和当时人们对这幅画的看法。

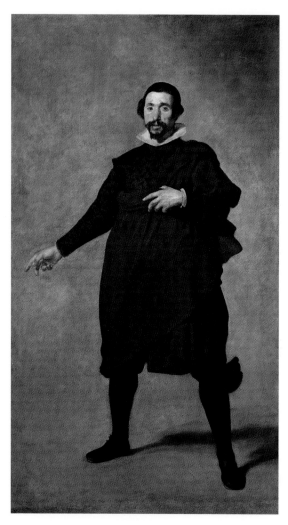

《巴勃罗·德·瓦拉多利德肖像》（*Portrait of Pablo de Valladolid*）
委拉斯开兹，约1635年，布面油画，209厘米×123厘米
西班牙马德里普拉多博物馆

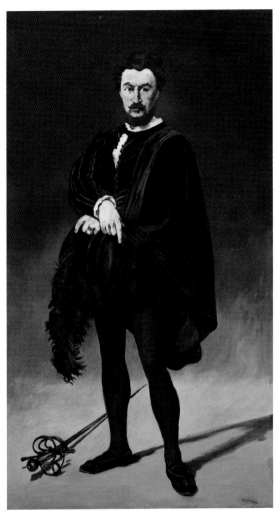

《悲剧演员》（*The Tragic Actor*）
马奈，1866年，布面油画，187.2厘米×108厘米
美国华盛顿国家美术馆

实际上，在构思《吹笛少年》时，马奈参照了一幅重要的作品，即存放在马德里普拉多博物馆中的委拉斯开兹的作品《巴勃罗·德·瓦拉多利德肖像》。对这幅在1865年夏天的西班牙旅行中见到的作品，马奈曾在从马德里写给巴黎朋友的信中写道："这些优秀作品中最令我震惊，恐怕在迄今为止的绘画作品中都最令我震惊的作品，如果目录记录的信息没错，要数那幅菲利浦四世时代著名演员的肖像画。作品中的背景消失了，围绕这个一身黑衣、神采奕奕的男人的只有空气。"

这张画想必给马奈留下了强烈印象。这一点只要看到他回巴黎之后立刻创作的作品《悲剧演员》便能明白。《巴勃罗·德·瓦拉多利德肖像》在当时被看作"一位菲利浦四世时代的著名演员的肖像画"，所以马奈便请活跃在巴黎剧场中扮演哈姆雷特的演员菲利贝尔·鲁维埃摆好姿势，将黑衣人物的站姿、延伸至地面的腿部阴影、画面深处暧昧不明的背景等从委拉斯开兹身上学到的模式加以运用和展现。

在那之后，马奈创作的作品便是《吹笛少年》。这张作品基本也采取了同样的模式，并把平面化向前推进了一步，同时更加强调鲜艳色块的对比。在这两点上，这幅画超越了《悲剧演员》，成为更加新颖的作品。

埃皮纳勒版画《灰姑娘》
19世纪

　　随后，马奈用《悲剧演员》和《吹笛少年》这两幅作品应征1866年的沙龙（公展），然而不知是否因为《吹笛少年》的表现过于大胆，两幅作品都落选了。此时毅然拥护马奈的，便是美术批评家爱弥尔·左拉（Émile Zola，1840—1902）。

左拉在1866年的《沙龙评论》和第二年的《马奈论》中，都特地提到马奈的作品，并对《吹笛少年》赞不绝口。左拉认为马奈的才能在于"把现实看作色彩的延展，并能运用准确色调"，并把《吹笛少年》列为由这种美好的才能产生的优秀成果之一。有趣的一点是，左拉提到，马奈的画在当时经常被嘲笑为"埃皮纳勒版画"，还有画家评论《吹笛少年》像"租衣店的招牌"。

埃皮纳勒版画是在法国东北部洛林地区的城市埃皮纳勒生产，在全法广为流传的大众版画，其特征是以平坦的色块表现宗教性和教导性的主题。"租衣店的招牌"给人的感觉也是布满了花哨图案。《吹笛少年》被比作朴素的大众版画和廉价的招牌画，这是一种对该作品的批判。

然而左拉却有不同主张，他为马奈进行辩护："若将马奈那单纯化的绘画与日本版画相比，将会得出非常有趣的结论，因为日本版画那未知的优美性和美丽的色块与马奈的画十分相像。"1860年的巴黎美术界正是日本主义（Japonisme）开始流行的时期，日本浮世绘版画给马奈和印象派画家带来了巨大影响。

实际上，马奈在作品《爱弥尔·左拉肖像》中插入了二代国明（也有说是初代国明）创作的描绘相扑士的《大鸣门滩右卫门》，黑色和红色从一片纯蓝的背景中浮现，这点也令人联想到《吹笛少年》的画面。

《爱弥尔·左拉肖像》（*Portrait of Émile Zola*）
马奈，1868年，布面油画，146厘米×114厘米
法国巴黎奥赛博物馆

首先可以肯定的是，马奈不仅知道浮世绘版画的存在，恐怕还拥有浮世绘作品，并且极有可能在尝试把平坦的色块对比运用在《吹笛少年》上时，参考了浮世绘作品。这样看来，马奈是把委拉斯开兹的框架修改为近代巴黎的风格，又加上日本主义作为调剂，从而完成了《吹笛少年》这幅作品。

然而，这幅野心之作并没有轻易获得认可，不仅在沙龙中落了选，甚至在马奈逝世之后的1884年开办的回顾展上，仍有保守的评论家表示"这是贴在门上的方块J"，把《吹笛少年》的平面性比喻为扑克牌来加以讽刺。至于两个签名的问题，想来与作品这种造型上的特征也不无关系。

革新派的踌躇

虽然"方块J"是个很有趣的比喻，但《吹笛少年》和扑克牌却有着本质上的区别。《吹笛少年》的色调有着纤细而微妙的变化，并且就像左拉指出的一样，画中的组合实际上也恰到好处。还有一点，《吹笛少年》也存在纵深感和立体感。无论这幅作品从当时的绘画基准来看有多么平面化，画家也为这幅画赋予了最小限度的空间纵深，以及由阴影带来的立体感。为了不让这幅画仅仅成为"方块J"，画家花了很多心思。

少年的面孔和手确实有一定的凹凸感，再加上笛子的影子落在少年右手掌心和白色胸口，使画面上半部分更具有空间性和立体感。与此同时，黑色制服的平面性又非常强烈。

在画面下半部分，只有红色裤子上的少许阴影和

左脚后方短短的影子。这一从右手前方延伸到左侧的影子，是确保纵深感的生命线。然而，只靠这一短小的影子，效果未免有些微弱。这样来看，签名想必也是一个重要细节。

在《吹笛少年》的两个签名中，把1986年曝光于世的签名作为"第一签名"，是有其理由的。除了它被颜料隐藏起来这一点，还因为它与《悲剧演员》的签名十分相似。在《吹笛少年》中，想来马奈也会签上和《悲剧演员》相似的签名。然而这一签名和《悲剧演员》中的签名相比稍稍有些歪斜，想必是画家考虑到若把签名安排到脚部阴影的延长线上，能够多少加强一些空间纵深感的缘故。然而由于这个签名太小，可以说没有起到什么效果，因此我们推测，画家才想到了"第二签名"。

"第二签名"同样也与脚步阴影平行，朝向画面左斜方深处。与谨慎写下的"第一签名"不同，"第二签名"的笔触处理得有些潦草，这大概是为了不让文字的形状过于突出，好增强文字在地板上出现的印象。实际上，如果只看个大概，人们不太容易看出那是个签名。这个签名与脚部的阴影产生联动，表现出地板的空间，制造出远近感，是一个很有马奈风格的别致机关。

《爱弥尔·左拉肖像》中的书本封面上有马奈的签名

原本画家的签名就有多种类型，分别有以下四种：第一种与绘画内容无关，签在画框或标签上；第二种与绘画内容无关，直接签在画面上；第三种与绘画内容进行融合；第四种介于第二种和第三种之间。我们平常设想的签名多是经常出现在画面一角的第二种类型，但其实其他类型也绝不算少见。

在马奈的签名中，第三种和第四种比较多见。例如《吹笛少年》中写在地板上的"第二签名"可以说是与绘画内容融合在一起的类型。《爱弥尔·左拉肖像》也是同样，画面右侧倾斜的书是左拉创作的《马奈论》，其封面上写着"Manet"，那同时也是作品本身的签名。而《悲剧演员》的签名和《吹笛少年》的"第一签名"比较微妙，既像从绘画内容中独立出来的签名，又像与绘画融合在一起，所以可以归为介于第二种和第三种之间的类型。马奈对地板上签名的执着，在1868年的作品《西奥多·杜莱肖像》中也有所体现。那看似像是杜莱用手杖在地面刻画的文字从右侧看去，便成了"Manet68"的画家签名。据说这也是画家为了在地板和墙壁交界较为暧昧的空间中营造远近感而特意在此插入的签名。

综上所述，画家在《吹笛少年》中留下了两种类型的签名。马奈当时究竟是把我们现在看到的有两个签名

的作品当作最终完成版本，还是自发地把"第一签名"给涂掉了呢？我们没有确定的答案。

如果他把两个签名都留了下来，目的是否是运用含有脚步阴影的三个意象，使少年脚下的纵深感更加明显呢？如果是这样，之后究竟是谁，出于何种目的把其中一个签名藏了起来，对我们来说仍是一个未解之谜。而如果用涂抹颜料的方法将"第一签名"隐藏起来的就是画家本人，则除了不需要两个签名这一基本理由之外，是否还包含画家认为空间性被过度强调，试图进行自我修正的意图呢？如果是这样，我们可以想象出马奈的犹豫与迷茫——他正试图追求前人未曾到达的绘画境界。

不管是哪种情况，我们可以从《吹笛少年》中的两个签名看出，身为绘画革新者的马奈在挑战平面化极限时，也出现了犹豫。使他产生犹豫的与其说是平面化，不如说应该是空间与平面的矛盾。这两行倾斜的签名除了签名本来具有的明示作者、表明作品已完成的作用，还实现了防止画面过于平面化的作用，以及在画中确保空间立脚点的功能。从一张画中出现两个签名这一史无前例的事件来看，我们能够感受到马奈的推敲和犹豫。《吹笛少年》果然不仅仅是"方块J"那么简单。

左图：《西奥多·杜莱肖像》（*Portrait of Theodore Duret*）
马奈，1868年，布面油画，46.5厘米×35.5厘米
法国巴黎小皇宫

案例二：安格尔的预言——"维纳斯的两条左臂"事件

○ 不可思议的裸体

奥赛博物馆中的安格尔显得有些可怜。他的代表作《大宫女》和《土耳其浴室》都被展示在卢浮宫博物馆，在奥赛博物馆中收藏的只有他晚年的四幅作品。其中《泉》虽然确实很有名，但老实说，从绘画作品的角度来看，它还有一些不足，并没有充分展示出安格尔的特点。

因此，我至今为止从未仔细观赏过奥赛博物馆中安格尔的《帕福斯的维纳斯》，即使在这幅作品展出时，我一直以来也只是从它面前经过。然而，在我作为审定者参与的2009年的"19世纪法国绘画展"（岛根县立美术馆、横滨美术馆）中，这幅画也是展品之一，使我有幸得到认真观察这幅作品的机会。

于是我发现了一件有趣的事。我记得当时自己差点脱口而出："《吹笛少年》出现了两个签名，这幅画则出现了两条左臂啊。"

右图：《帕福斯的维纳斯》（*Venus at Paphos*）
安格尔，约1852年，布面油画，91.5厘米×70.5厘米
法国巴黎奥赛博物馆

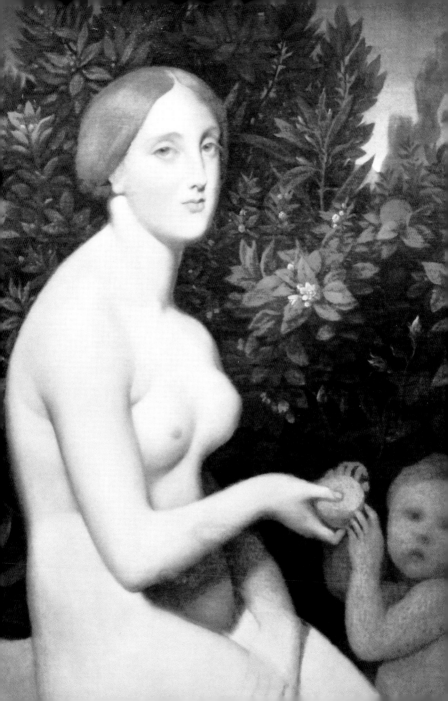

请大家关注维纳斯手臂的交叉部分。她右手拿着橘子，左手乍一看正放在右腿的大腿上。然而仔细观察，会隐约发现还有另一条左臂正从下方支撑着右臂。这只左手仿佛树枝的分叉一般，像影子一样浮现。老实说，这个发现令我感到毛骨悚然。这究竟是怎么一回事呢？

对于《帕福斯的维纳斯》的创作过程，人们并不十分了解。原本对于裸女，安格尔喜欢描绘的是宫女（在土耳其后宫服侍的女性）一类的角色。他会描绘希腊神话中爱与美的女神维纳斯，这一点本身就十分稀奇。画中的舞台帕福斯，是位于地中海塞浦路斯岛西部的城市，传说是维纳斯在被丈夫火神武尔坎努斯发现和军神马尔斯私通后逃往的场所。帕福斯神殿的一部分出现在画面左上部的背景中。维纳斯背靠茂密的橘子林微微侧身坐着，正要把右手中的橘子递给爱神丘比特。这位拥有美丽鹅蛋形头部的维纳斯散发出独特魅力，她那清澈透明的灰蓝色双眸、细腻洁白的肌肤、不可思议的凹凸有致的体型等，都令人忍不住注目。我要承认，我在看到她时打了一个激灵。

实际上，安格尔在创作这幅维纳斯时，肯定参照了一张肖像速写，虽然那张速写中的人物穿着衣服，这一点与维纳斯略有不同，但首先可以断定的是，那张作品

《伊波利特和保罗·弗兰德林》（*Hippolyte and Paul Flandrin*）
保罗·弗兰德林，1835 年，铅笔，45 厘米×30.5 厘米
法国巴黎卢浮宫博物馆

与《帕福斯的维纳斯》描绘的是同一人。然而，那张速写的创作者并不是安格尔本人，而是他的弟子保罗·弗兰德林（Paul Flandrin，1811—1902），这就使事情变得有些复杂。

据传闻，保罗的哥哥，即同样师从安格尔的伊波利

《〈帕福斯的维纳斯〉研究》（*Study for Venus at Paphos*）
安格尔，1852年，石墨笔，31.6厘米×20.3厘米
美国巴尔的摩艺术博物馆

特·弗兰德林（Hippolyte Flandrin，1809—1864）在1852年左右，曾为出身于法国东南部城市里昂的名流安东尼·巴拉日夫人（Antonie Balaÿ，1833—1901）创作肖像画。而在那时，弟弟保罗也对夫人进行了速写。在看到那幅肖像速写时，被模特之美震撼的安格尔发出了"是维纳斯，是维纳斯啊"的感叹，并让保罗把那幅速写转让给他，之后他便参考巴拉日夫人的样貌创作了这幅《帕福斯的维纳斯》。顺便一提，《帕福斯的维纳斯》中的人物是由安格尔描绘，背景则由另一名弟子亚历山大·德戈弗（Alexandre Desgoffe，1805—1882）描绘而成。虽说这幅画是安格尔的作品，其构思和制作却与多名弟子相关，因此是一幅有些复杂的作品。

然而，有些研究者对这一听起来煞有介事的传闻的真实性有所质疑，便提出其他解释，比如实际上是安格尔自己接受了为巴拉日夫人创作肖像画的委托，却在中途改成了维纳斯等。最终无论哪种主张都只是推测或假说，想要证实传闻的真伪是非常困难的。

不管怎样，能够确定的一点就是安格尔参考了保罗的速写。之所以能够这样断定，是因为安格尔自己创作的关于《帕福斯的维纳斯》的习作素描目前被发现有两张，画中人都是裸体，其中一幅与保罗速写中的身体朝向和手的姿势均完全相同。在进入下一阶段的另一张习

作素描中，人物的左手依然支撑着右臂，右臂却发生了变化，采取了手掌托着橘子、略微向前伸出的新姿势。这里要补充一点，这幅安格尔习作素描的模特当然不是巴拉日夫人，估计是职业模特。

这样一来，油画作品《帕福斯的维纳斯》中会出现两条左臂的原因几乎已真相大白了。起初安格尔打算完全遵照第二张习作素描，采用左手支撑拿着橘子的右手的姿势，所以在油画里与素描同样的地方画上了左臂，然而后来却再次变更了左手的位置，把左手放在大腿上。

也许是因为加入了丘比特，画家在考虑整体平衡的基础上进行了变更。然而他却没有把最初那只手的痕迹完全抹消，而是在画面上隐约地留了下来，结果便变成了现在两条左臂同时存在的状态。而且，之后加上的那条左臂与丘比特像给人潦草画上去的感觉，并没有完全上色，总让人觉得这幅画还在试错阶段，还未完成就被搁置不管了一样。画家居然没有把如此有魅力的维纳斯画完，这一点已经令人觉得很不可思议。此外，习作素描和油画成品的不同之处还不仅在左臂姿势这一点，具体稍后还会提到。安格尔绘画的秘密，并不是那么轻易就能够解开的。

○ 变形与拼贴

关于安格尔非凡的造型感，经常被提到的就是形态的变形（déformer）这一点，其中可以举出《大宫女》这幅有名的作品。安格尔是沉迷于裸女背部之美的画家，而这幅作品的重点也自不用说，就是宫女那大幅度弯曲的背部。在作品发表之时，曾有人用"脊椎多了三节"等从解剖学来看不正确的细节对其进行批判，然而对安格尔来说，他不惜增加脊椎的数量，也要描绘出像在流淌一般的美丽曲线。也正因如此，作品中背部的曲线、臀部和手脚的姿势才产生了优雅的共鸣。这是安格尔特有的坚持。

《帕福斯的维纳斯》恐怕也是同样的情况。请再仔细地比对一下习作素描和油画成品。在油画成品中，维纳斯的颈部被拉长，左肩像瘤子般隆起，左边的乳房也向前突出，背部的线条绷紧，充分展现出圆润和弹性。总的来说，从这幅作品中可以看出画家试图对现实中的裸体进行变形，通过组合这些略经抽象化处理的形态，追求力量感和美学上的精练成果。从这一层面来看，画中的裸体是对现实裸体的修改，是安格尔按照自己的风格进行公式化加工后的裸体。

除了变形，安格尔的另一大特征要属形态的拼贴

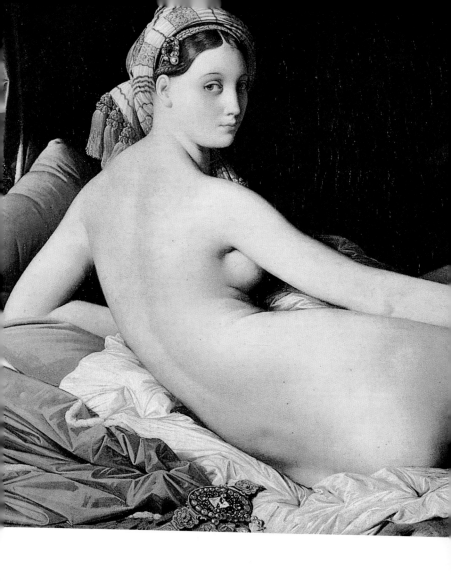

034

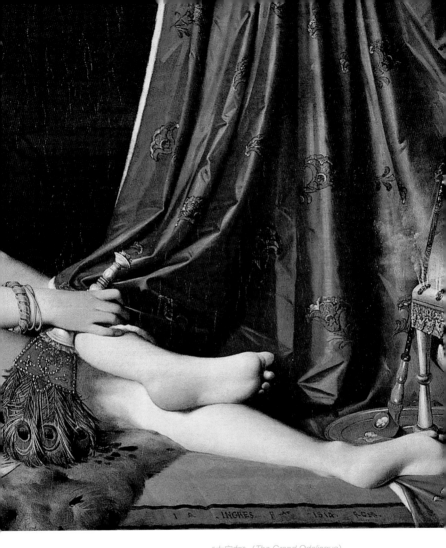

《大宫女》(*The Grand Odalisque*)
安格尔，1814年，布面油画，91厘米×162厘米
法国巴黎卢浮宫博物馆

（collage）。让我们来看看可以被称为安格尔艺术集大成之作的作品《土耳其浴室》。在交织着诸多女性裸体的房间中，弥漫着令人喘不过气的肉欲感和慵懒的酩酊感，然而值得关注的是，其中每个裸体都是安格尔从自己的作品中引用的素材。举例来说，前景中央背朝观众的裸女挪用了《瓦平松浴女》中人物的上半身。而画面右边扭曲着身体的女性姿势，不正是画家在《宫女与奴隶》等作品中反复爱用的姿势吗？在《土耳其浴室》中，安格尔搜集了以裸女为中心的各种形象碎片，将它们粘贴在画面之中。这种方式和写实处于相反的两极，画家由此构建出极度人工化的绘画世界。

作品整体并不只是由拼贴组合而成。从《土耳其浴室》的习作素描中，我们可以看出安格尔在确定每个人物的姿势时，进行了能想到的所有尝试。安格尔不惜花费工夫，在依据自己的审美感觉寻找决定性的姿势、动作、形状和角度后，再精练到每个细节。其结果就是在安格尔的作品中，出现了很多看起来像是把多种多样的碎片聚集在一起的素描。

另外，关于《土耳其浴室》画面右端身体扭曲的裸女，大家不觉得她那举在头部后方的右臂显得略微有些勉强，不够自然吗？实际上，关于这具裸体，有一幅被称为《三条手臂的女人》的油画习作。画家完整画

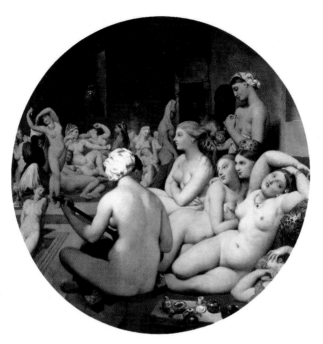

《土耳其浴室》（*The Turkish Bath*）
安格尔，1862年，布面油画，直径108厘米
法国巴黎卢浮宫博物馆

《宫女和奴隶》（*Odalisque with Slave*）
安格尔，1839年
布面油画，72.1厘米×100.3厘米
美国波士顿佛格博物馆

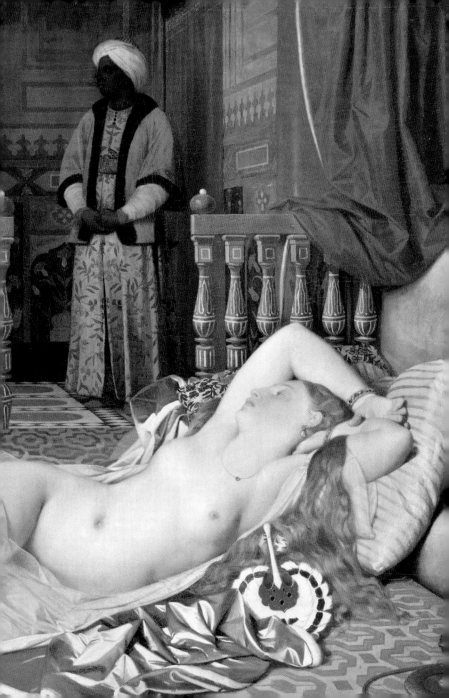

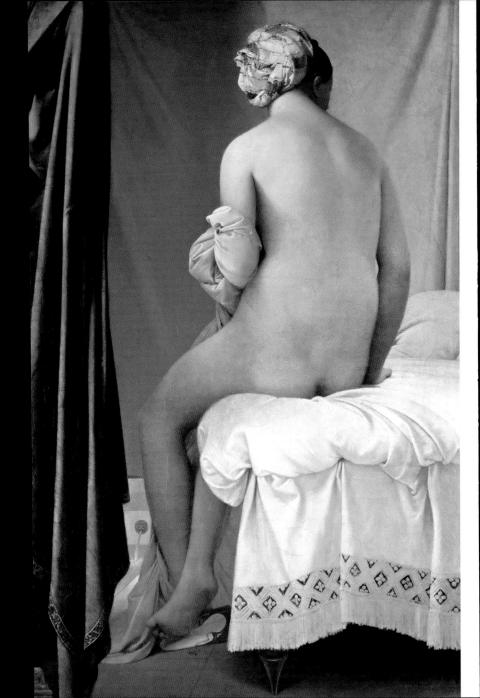

出了两条右臂，最终经过对整体效果的比较，在完成的画作中只画了一条。这种方式也可以看作画家把来自外部的碎片贴在了画中的身体上。

综上所述，在《帕福斯的维纳斯》中，存在两条左臂是画家对姿势进行了种种推敲的结果，同时与拼贴问题恐怕也不无关联。将不同部位在一个人体上自由地进行结合，这一行为本身就很有乐趣，而安格尔则更给人一种以此为乐的感觉。在《泉》的草稿素描中，人物的身上被嫁接了许多条手臂，仿佛千手观音一般，而从整体来看又取得了画面的平衡。

虽然安格尔是一名主要活跃在19世纪前半叶的画家，但他已经拥有了在个人审美意识的基础上对形态进行创作的自由，并通过变形和拼贴对其特有的风格进行发展和锤炼。可以说这一拥有两条左臂的维纳斯形象，就是画家这一特征的象征性表现。

左图：《瓦平松浴女》（*The Valpinçon Bather*）
安格尔，1808年，布面油画，146厘米×98厘米
法国巴黎卢浮宫博物馆

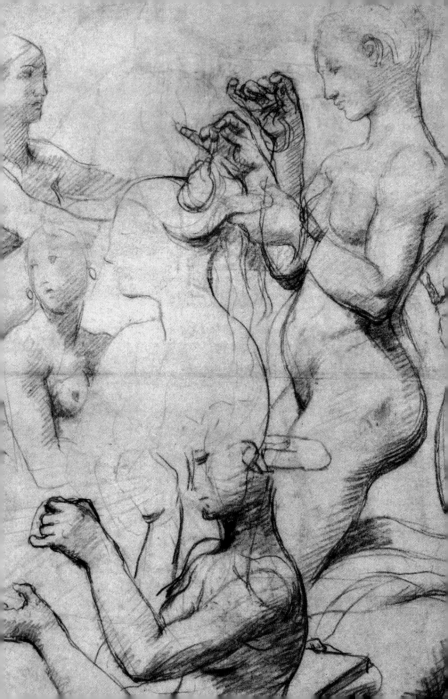

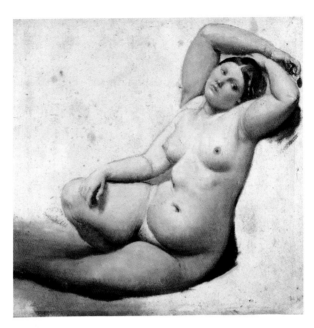

《三条手臂的女子》
(*A Woman with Three Arms*)
安格尔，1852年—1859年，油画，25厘米×26厘米
法国蒙托邦博物馆

左图：《〈土耳其浴室〉习作》（*Study for the Turkish Bath*）
安格尔，1859年，铅笔，62厘米×49厘米
法国巴黎卢浮宫博物馆

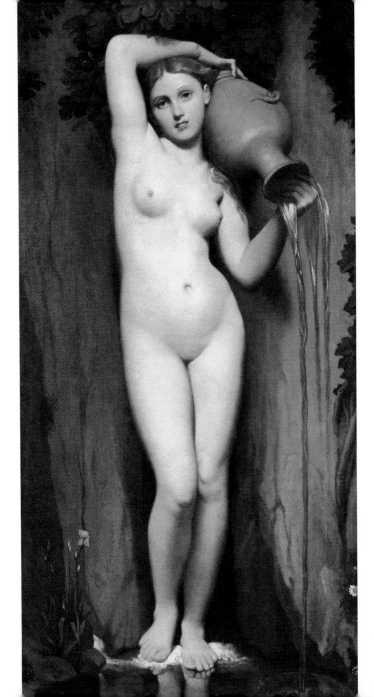

○ 自由的反响

在得知安格尔创作了《帕福斯的维纳斯》这一作品时，最惊讶的应该是那张肖像速写的作者保罗·弗兰德林吧。毕竟身为里昂实业家让·巴拉日·德·拉·伯特兰德梯也尔的独生女，安东尼·巴拉日是只有少数人知晓的以美貌和贞淑闻名的女性。她的丈夫是一名农学者，同时也是国民议会的议员，可以说是在里昂屈指可数的名门出身。在这种背景下，无论安格尔对当时年纪轻轻未满20岁的夫人（有可能当时已婚）的容貌有多么着迷，在实际看到作品之前，弟子保罗恐怕也想象不到师父安格尔竟会在未经本人许可的情况下（当然就算安格尔去请求，夫人也不可能答应），把她画成了裸体的维纳斯。

就算再辩称这不是肖像画，而是神话画，只要一看长相，模特的身份就一目了然。明明没有当过裸模，却被画家擅自把头嫁接到裸体上，这对模特本人来说，是完全无法原谅的蛮横之举。如果这种画暴露在人前，引来了风言风语，会使提供速写的保罗也脸面尽失。

左图：《泉》（The Source）
安格尔，1856年，布面油画，163厘米×80厘米
法国巴黎奥赛博物馆

被吓破了胆的保罗想必有去恳求安格尔千万不要把作品公之于世，甚至不要让任何人看到。顺便一提，作品最终未完成的原因，想必也和这一点有关。如果作品不能给任何人看到，画家的动力自然也会降低。实际上，《帕福斯的维纳斯》在安格尔生前从未在公众面前展示。不仅如此，在1867年安格尔去世时，这幅画被安格尔的夫人转交给了保罗，在1901年安东尼·巴拉日去世，以及次年1902年保罗去世之前，此画也从未在展览会中出现过，因此成了一幅秘藏之作。

最终，这幅画第一次展现在公众面前，是在1905年举办的安格尔回顾展上。在保罗去世之后，他的遗孀把《帕福斯的维纳斯》卖给了一位收藏家。而这位收藏家在得到保罗遗孀允许的前提下，在秋季艺术沙龙上展出了此作。有传闻当时偶然在场的安东尼·巴拉日的孙子在看到这张画时叫出了声："啊！那是我的祖母！"

回到两条左臂的话题。实际上在安格尔之后的画家作品中，也出现过同样的表现手法，例如德加的作品《熨衣妇》。这是对人体动态十分关注的德加经常创作的主题，而在这幅作品中，我们能看到支撑熨衣台的另一条左臂的轮廓线，和抓着熨斗的另一条右臂。

在作品中画上两条左臂的不是别人，正是德加，

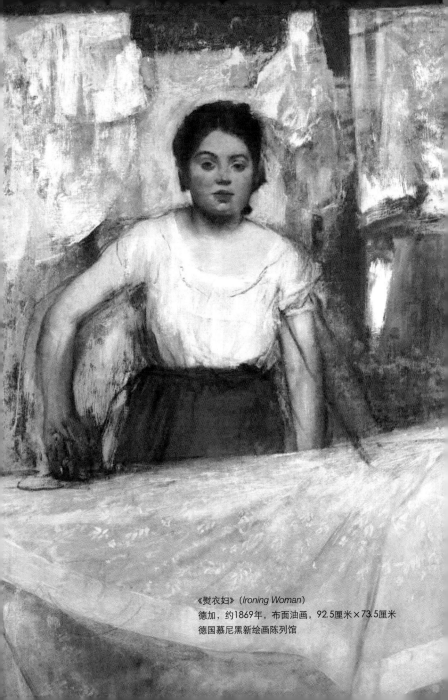

《熨衣妇》（*Ironing Woman*）
德加，约1869年，布面油画，92.5厘米×73.5厘米
德国慕尼黑新绘画陈列馆

这并不一定是出于偶然。德加在年轻时曾到受人尊敬的画家安格尔的画室拜访，从巨匠那里得到了以下建议："请把线条画下来吧，年轻人，画出很多条。你可以凭借记忆，也可以依照大自然。凭这种方法，想必你就可以成为优秀的艺术家。"正因为德加听从了安格尔的建议，一直以来画出了无数线条，才能创作出像《帕福斯的维纳斯》一样在画面中同时留下代表试错痕迹和拼贴之美的两条左臂的作品。

之前我们已经说过，在1905年的秋季艺术沙龙上《帕福斯的维纳斯》首次出现在公众面前。而在那次安格尔回顾展中，《土耳其浴室》和相关习作也第一次在人前展示，成了热门话题。

那时，从安格尔作品中得到秘密启发的，其实是毕加索。他也是一位对以裸体为中心的人体有着浓厚兴趣的画家。对于这位之后走向立体主义这一大胆绘画实验之路的画家来说，基本可以确定安格尔不惜运用变形和拼贴的近代式造型概念对他造成了一定影响。在《帕福斯的维纳斯》中，安格尔那饱含确定与信心的自由自在的造型，想必也为毕加索带来了勇气。对面部、手足、乳房等女性身体部位进行随意变形，这一点可能对毕加索晚年作品中的裸女形象都有所影响，成为一条潜移默化、深入人心的巨匠启示。

右图：《红色扶手椅上的裸女》（*Nude Woman in a Red Armchair*）
毕加索，1932年，布面油画，130厘米×97厘米
英国伦敦泰特美术馆

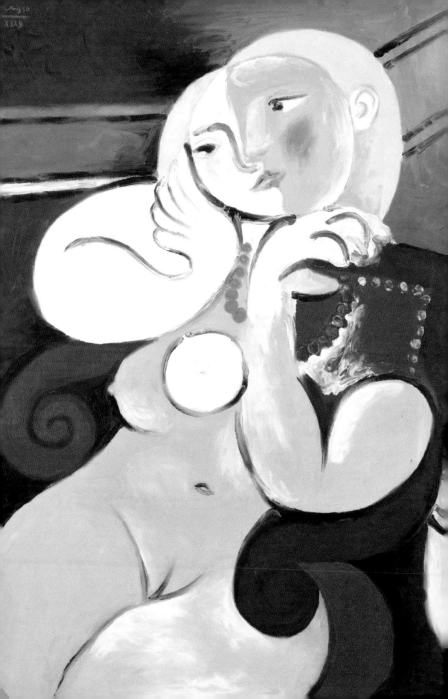

案例三：库尔贝的告白——"两个少年的冒险"事件

○ 夸张妄想的超级大作

2011年10月，奥赛博物馆重新开放。直到2012年1月，我才看到改装后的成果。这次的改装对印象派展室等场所进行了大幅改造，使作品变得更加易于观赏，这使我感到十分高兴。

库尔贝大作的展示空间也是在这次改装中变动较大的场所之一。其作品之前被安放在一层靠窗处，空间虽大，但该位置不仅偏离了展示空间的中心主轴，还使作品应有的效果被自然光抹杀。通过这次改装，库尔贝的大作被移到一层深处的特别展厅，终于迎来重生。在这个以紫色为背景的室内空间中，连在一起的多幅巨幅画作产生了震撼性的效果。库尔贝的绘画主题是同时代的现实生活，而他作品的画幅通常与那些以神话或宗教为主题的"历史画"的尺寸不相上下。通过这次调整，想必大家又能重新认识到他那伟大的野心。在这些画作中尤为突出的作品，要数库尔贝最大的代表作《画家的工作室》。

这的确是一幅特大号的作品。然而这幅作品的异常之处，却不只限于用与"历史画"相当的画幅表现现

实场景这一点。之所以这样说，是因为画面中心的主角既不是太阳神阿波罗，也不是基督，而是坐在画架前创作风景画的库尔贝本人。创作以自己为主人公的如此巨大的作品，除了库尔贝之外再无他人。话说回来，画中围绕在库尔贝身边的又是谁呢？这些不明身份的男女老少，究竟出于什么原因聚集在这昏暗的画室里呢？其中是否隐含着某些主题和故事呢？疑问接二连三地出现。

不用说，作品的内容对库尔贝本人来说肯定具有重要意义，这一点我们通过长长的副标题也能有所了解：《画家的工作室（定义我七年以来艺术生活的现实性寓意画）》。为自己著书立传的人有很多，然而，库尔贝还没到生涯的终点，却将近七年的个人史以绘画方式呈现，这不得不让人怀疑其中有夸大妄想的成分。而在寓意画（allegory）这一传统又高贵的形式中加入大量鄙俗又现实的意象，也是一个跳脱常规的尝试。

关于作品的构想和登场人物，库尔贝在1854年11月至12月写给现实主义小说评论家、友人尚弗勒里（Champfleury，1821—1889）的信中亲自进行了详细说明。据书信记载，这幅画是"我的画室在精神层面与物质层面的历史"，位于中心的是当时正在巴黎画室中进行创作活动的画家本人，左侧表现的是低俗生活的世界，而右侧表现的是支持画家的各位友人的世界。库尔

法国巴黎奥赛博物馆经过改装之后，拥有了
全新的集中展示库尔贝作品的展厅

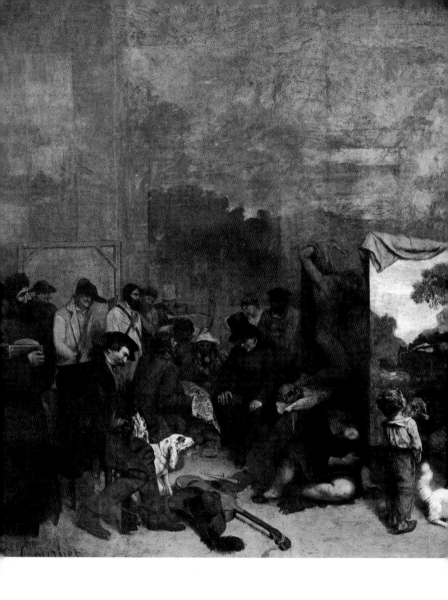

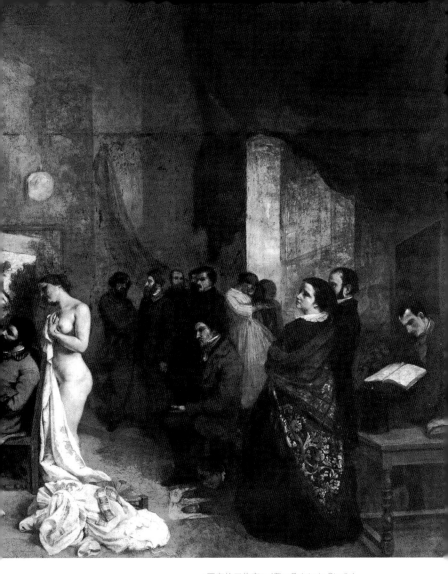

《画家的工作室》(*The Painter's Studio*)
库尔贝，1855年，布面油画，361厘米×598厘米
法国巴黎奥赛博物馆

贝甚至还提到了具体人物，例如画面左侧是犹太人、神父、1793年的共和主义生还者、猎人、割草工、丑角、殡仪师、劳动者和他的妻子等，其中囊括了民众和战败者、穷人和富人、剥削者和被剥削者。画面右侧则有位于画面深处的赞助人阿尔弗雷德·布吕亚（Alfred Bruyas，1821—1876）、哲学家皮埃尔-约瑟夫·蒲鲁东（Pierre-Joseph Proudhon，1809—1865），以及坐在前景椅子上的尚弗勒里，坐在右侧桌前的是诗人兼美术评论家夏尔·皮埃尔·波德莱尔（Charles Pierre Baudelaire，1821—1867），站在他们两人之间的是一对社交界夫妇，这些都是艺术爱好者及画家的友人。

这样看来，我们可以将《画家的工作室》做个总结：这幅作品表现了库尔贝在友人和赞助人的支持下，以周围鄙俗的现实世界为对象，在七年内不断创作革新式现实主义绘画的个人信息。从这幅作品中，我们能充分感受到从小地方来到巴黎，为了民众独自不断对绘画进行摸索的库尔贝的个性，以及他作为艺术家的自负。这幅作品是在特定理念下将现实中的诸要素组合而成的架空场景，从这点来看，把它命名为"现实性寓意画"也不为过。

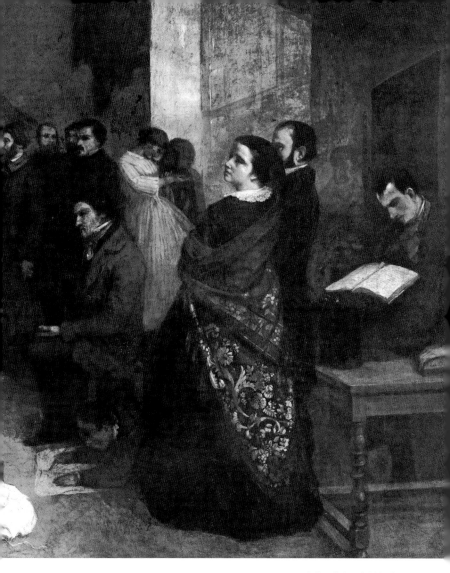

《画家的工作室》右侧人群

第一个少年的真面目

时隔许久，再次站在《画家的工作室》前，我注意到之前从未加以深思过的两个少年的身影。

虽然他们也出现在画面之中，但人们很少会注意到他们，以致将其忽略。实际上，连画作旁解说板上的人物说明图都没有他们的信息。既然名画是无论看几遍都能发现全新视角的作品，那么就让我们以这两个少年为新的证人，从他们的视角对库尔贝的大作进行一番全新阐释吧。

一名少年站在画面中央，像是在感叹般认真地注视着正在创作的库尔贝。他像是一名来自库尔贝的故乡，即法国东部地区弗朗什-孔泰的当地少年。那穿着木靴一动不动伫立着的背影，显示出乡下孩子的淳朴。另一个少年的身影很难辨认，他处于右侧人群之中，正趴在坐在椅子上的尚弗勒里脚边的地板上，似乎正如痴如醉地在纸上描绘人物。

很有意思的是，库尔贝本人在刚才引用的写给尚弗勒里的信中，完全没有提及这两个少年。尤其是第一个少年，明明站在中央的显眼位置，就连他身边的白猫都在信中被提及。如果在最初的构想中就有这名少年，

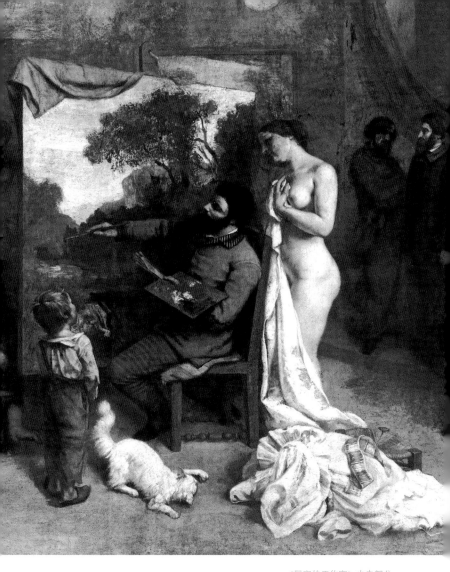

很难想象画家会对他只字未提。而另一方面，第二名少年的位置和画法也给人一种后来才被加进画面的印象。无论是哪种情况，可以说这两名少年并不存在于画家最初的构想中，而是之后才插入画面的意象。出于某种念头，库尔贝产生了把他们加进画面的想法。这两个少年究竟代表了什么呢？

第一个少年与裸女和猫一起把库尔贝包围起来。关于这位裸体女性已有定论，她并不只是一个真人模特，同时还是"真实"的寓意像，她像守护艺术家的缪斯（掌管文艺的女神）一般在画家的背后注视着他。而画中的库尔贝正在描绘一片绿意盎然的风景，想必那是他熟悉的故乡大自然的环境。在他前方是少年和白猫，如果说孩童和动物的共同特征，大概要数"纯洁"和"单纯"了。也就是说，在画面中央进行创作的库尔贝，是在象征"真实""自然""纯洁""单纯"等对现实主义艺术来说极为重要的概念的包围下，拿起了创作的画笔和调色板。

在这其中，这名少年的存在绝不容小视。追溯到19世纪初的浪漫主义时代，在画中登场的孩童已经不再是欧洲传统思想中"缩小的大人"，而是具有全新价值的独立存在。德国浪漫派代表画家菲利普·奥托·龙格（Philipp Otto Runge，1777—1810）的作品《胡森

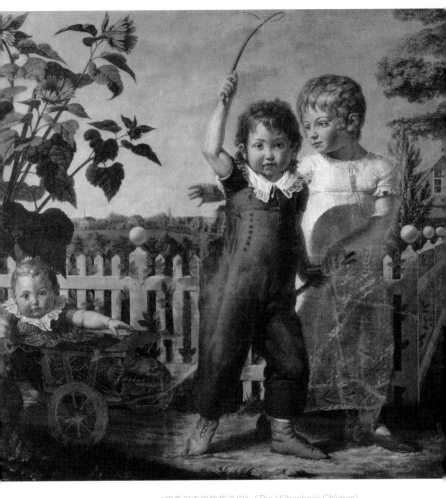

《胡森贝克家的孩子们》(*The Hülsenbeck Children*)
龙格，1805年—1806年，布面油画，131.5厘米×143.5厘米
德国汉堡美术馆

贝克家的孩子们》就是一个例子。5岁的姐姐和4岁的弟弟正拉着载有2岁的弟弟的小车。画中孩子们的生命力是如此充沛。姐姐正留心最小弟弟的情况，而两个男孩正在以能把观众吸进画中一般的强烈视线直直看向画外。坐在车上的婴儿旁边是一丛繁茂的向日葵，婴儿手里还握着一根花茎。

主张"想要创造出最好的作品，我们必须变成孩子"的龙格通过孩童的姿态，表现纯洁的力量和自然本源的生命。在这幅作品中，孩童和植物正是展现大自然创造性的主角。

库尔贝笔下的少年，想来也是带有几分浪漫主义的孩童形象。这名专心凝视着正在创作的库尔贝的乡村少年也代表纯洁，和在地上玩耍的猫及画布上枝繁叶茂的植物一起，象征支撑艺术家的大自然的本源力量。再加上代表"真实"的裸女形象，构成了画家被这些从根基上支撑着他的重要事物包围的格局。从这层意义来看，对于《画家的工作室》这幅作品来说，这名少年绝对是必要的存在。

以我的个人见解，出现在库尔贝另一幅作品中的孩童也能与这名少年匹敌，那就是画家为同乡哲学家蒲鲁东创作的肖像画。在这位以社会主义思想家闻名

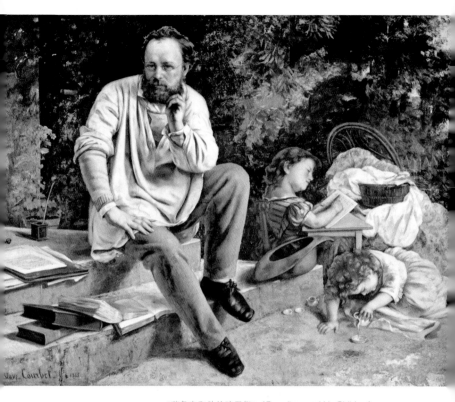

《蒲鲁东和他的孩子们》（*Proudhon and his Children*）
库尔贝，1865年，布面油画，147厘米×198厘米
法国巴黎小皇宫

《布兰查德家的孩子们》（*The Blanchard Children*）
巴尔蒂斯，1937年，布面油画，125厘米×130厘米
法国巴黎毕加索美术馆

的人物身旁，年幼的女儿们有的在天真烂漫地玩耍，有的在专心致志地读书。这些孩子不也发散出了追求成长的孩子所特有的强劲生命力吗？

另外，在20世纪试图让库尔贝的写实主义得以重生的巴尔蒂斯（Balthus，1908—2001）也是一名钟情于描绘少女这一隐含着官能性纯洁的画家。在《布兰查德家的孩子们》中我们可以看到，读书和空想的孩子们的姿势虽缺乏动态，但其中也蕴藏着充沛的生命力。这幅作品曾经的收藏者是同样喜欢描绘孩童的毕加索，这点也很有趣。

然而，《画家的工作室》中第一个少年的有趣之处还不仅限于体现了纯洁力量这一点。这个孩子正目不转睛凝视着创作中的库尔贝，似乎在向同乡出身的画家投去憧憬的目光。这一点想必与正在画画的第二个少年也有关联。

第二个少年和对未来的展望

第二个少年正把白纸摊在地上，拿出像是钢笔的工具描画状似人形的线条，状态如痴如醉。比起描绘与周围一样的大人，库尔贝选择用有些潦草的笔触把这个少年添加了进去，这究竟是什么原因呢？能够解开这个谜团的钥匙，就握在坐在旁边椅子上的尚弗勒里手中。

作为文学工作者，尚弗勒里是与画家库尔贝一起在现实主义艺术运动中斗争的伙伴，是与库尔贝并肩倡导文学和艺术中的平民式价值观和朴素美学的同志，所以他会在《画家的工作室》中占据重要的位置，并不使人感到意外。

画家库尔贝在创作时会参考大众版画，这点已经广为人知。然而，其实尚弗勒里也出版过《大众版画的历史》，他将大众版画比喻为"孩童"，并进行了如下论述："孩子们在开口说话时会结巴，无论哪个国家的孩子都一样。这一现象在成长之后便会消失，但它却具有一种天真浪漫的魅力。现代大众版画画家之所以独具魅力，就是因为他们停留在孩童阶段，从都市艺术的进步中逃了出来。"大众版画画家是所谓"孩童"式的人物。尚弗勒里认同大众艺术具有的孩童般天真无邪和朴素的特性，并判断大众艺术拥有能与最高等级的成人艺术相媲美的价值。

位于《画家的工作室》右侧下方地面的少年

　　在影响尚弗勒里的人中，有一名叫作鲁道夫·托普弗（Rodolphe Töpffer，1799—1846）的瑞士人，他作为教育工作者、插画家、讽刺画家活跃在日内瓦，也是开创西方漫画的有趣人物。托普弗对儿童画的评价很

高，在19世纪中叶的法国广为流传的《某个日内瓦画家的考察与闲聊》中，他对儿童画的自发性表现和生动的创造性进行了赞扬。有趣的是，库尔贝等人倡导的与学院式正统派绘画对抗的革新式近代绘画出现的时期，刚好与儿童画开始受到瞩目的时期相吻合。

除此之外，坐在《画家的工作室》右侧的波德莱尔也在《现代生活的画家》中针对"作为孩童的艺术家"进行了论述。"所谓天才，不过是能随意找回幼年时期的人。"然而，波德莱尔的赞扬对象并不是儿童绘画本身，终究仍是针对具备孩童般新鲜感受性的成人艺术家。成人艺术家不仅需要再次找回幼年时期，还需有意识地获取"综合性的、孩子气的野蛮，那种经常在完美的艺术（指墨西哥、埃及、古代亚述帝国首都尼尼微的艺术）中以可见的形式保留下来的野蛮"。

实际上，波德莱尔的这一洞察，惊人地预言了后世的美术史。未开化艺术的原始性和儿童画的朴素与西方绘画史开始产生交汇的时期，就是在19世纪后半期到20世纪这一时段。提到这段时期的优秀成果，我们很容易想到保罗·高更（Paul Gauguin，1848—1903）和保罗·克利的作品（Paul Klee，1879—1940）。克利的作品与儿童画的笨拙有相通之处，这正是波德莱尔所谓的"随意找回幼年时期"。能够成功营造出这种新鲜的魅

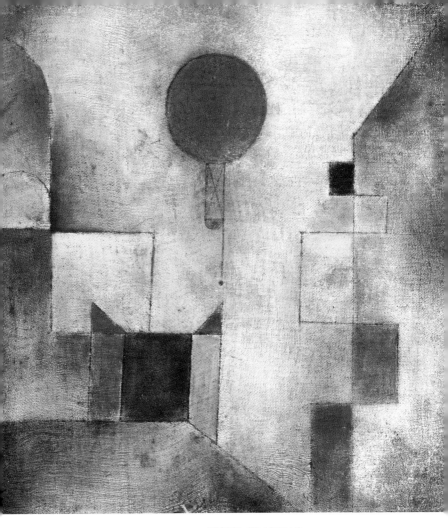

《红气球》（*Red Balloon*）
克利，1922年，纱网油画，31.7厘米×31.1厘米
美国纽约古根海姆博物馆

力，靠的不仅是克利独特的感性，而且需要借助深思熟虑的技法。

说到儿童画，它的影响一直波及20世纪中期的"原生艺术"[Art Brut，指非专业画家的孩童、自学者或残障者创造的独特的艺术，近来多被称为"域外艺术（Outsider Art）"]。在"原生艺术"的主导者让·杜布菲（Jean Dubuffet，1901—1985）的作品《暴动》中，那毫无顾忌的肌理和大胆的用色好似儿童涂鸦，产生了爆发式的能量。

说到这里，我们终于能看出《画家的工作室》中两名少年承担的意义和衍生含义了。他们一个是体现纯洁和生命的少年，一个是象征朴素之美的少年。在七年的艺术生涯中，库尔贝的战斗对象正是那些被束缚在学院派美术制度中接受了职业性训练的成人，即重复创作一成不变的传统型历史画的保守派画家们。

库尔贝基本可以算是一名自学成才的画家。即使来到巴黎，他也一直保持着外地人的身份认知，从不曾忘记自然的力量和儿童的感受力。对于这样的库尔贝来说，若想以与现代相符的形式，令当时已经沦为形式化且失去生命力的历史画获得重生，就必须为其注入天真无邪的纯朴的"儿童力量"。从这一点，我们就能理解画家为什么会在画面中加入注视着绘画的孩子和作画的

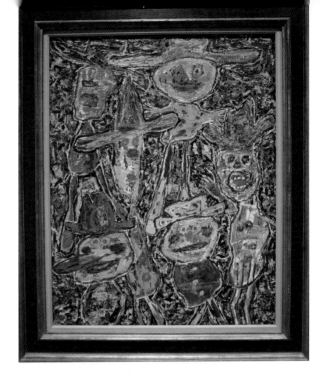

《暴动》(*Riot*)
杜布菲，1961年，布面油画，105厘米×80.8厘米
日本东京普利司通美术馆

孩子了。他们或许就是画家自身少年时代的分身，或继
画家之后的未来大众画家。

通过这两名少年，库尔贝不仅表现了纯洁和朴素这两
个他本人的创造力源泉，还在工作室这一广阔的空间中注
入了时间的流逝和对时代的感受力。如此这般，这两名少
年的冒险从《画家的工作室》出发，一直扩展到了整个西
方绘画史。

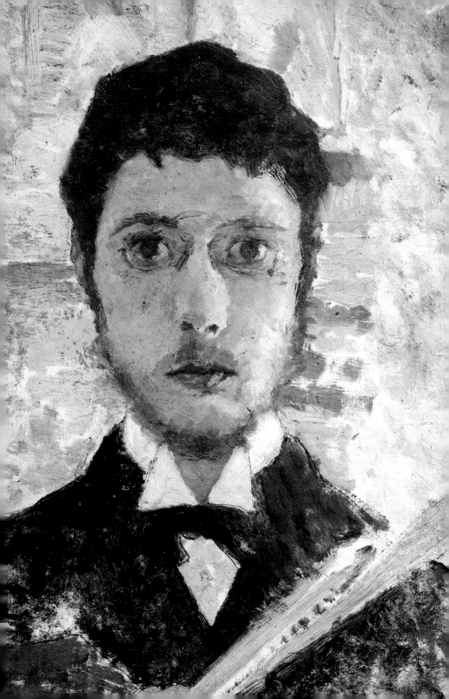

第二章　倒映出的谜团

德加的《男人与人体模特》中造型怪异的人体模特隐藏着艺术家怎样的内心挣扎？被镜子"附身"的波纳尔如何用《逆光中的裸女》投射出日常生活的细微幸福？马蒂斯漆黑一片的《科利乌尔的落地窗》又与现实有着怎样的呼应？看诸位画家如何用平面空间反映精神世界。

左图：《自画像》（*Self-Portrait*）
波纳尔，约1889年，布面油画，21.5厘米×18.5厘米
私人收藏

案例一：德加的感情 ——"被丢弃的人偶"事件

○ 奇异的男人和奇异的房间

　　德加似乎是一个不太好相处的画家。每次看到他的自画像，我都会产生这样的想法。不过是二十多岁的青年，居然满脸都透露出桀骜不驯的自信。难道只有我有这种感觉？在我看来，他是一名不知妥协为何物的很有派头的人。在别人一不小心露出破绽时，他就会毫不留情地吐出辛辣话语。

　　即便如此，我也被德加深深吸引。厉害的画家就是不一般。看着他那能够捕捉到对象瞬间动态的锐利目光，每根线条都毫不动摇的速写，以及超越想象的崭新构图，我有时甚至会产生恐惧之情。他是一名试图找到印象派革新性与古典式绘画结合点的画家，拥有无上的野心。想必他的艺术发展会是一场孤独的探求之旅。

　　在德加留下的作品中，有一幅作品我从很久以前就特别想亲眼观赏，最终在2010年如愿以偿，对此我感到非常高兴。毕竟这幅画平常被收藏在葡萄牙里斯本，不是那么容易就能看到。能在巴黎奥赛博物馆的展览会上

右图：《自画像》（*Self-Portrait*）
德加，1855年，布面油画，81厘米×64.5厘米
法国巴黎奥赛博物馆

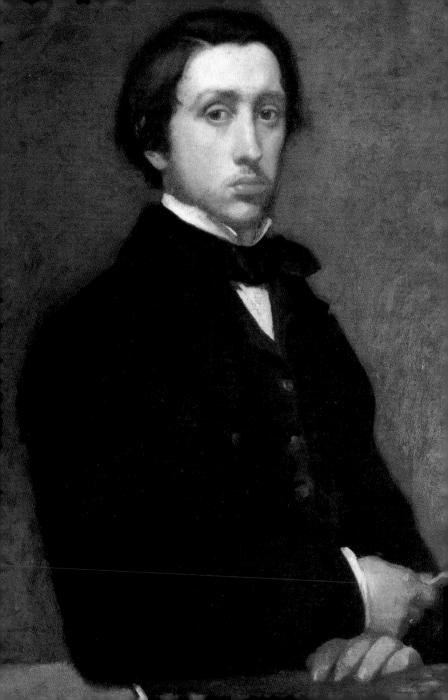

看到这幅作品，实在是三生有幸。然而那场展览会的主题居然是"罪与罚"。想必您已发现，该主题引用的是陀思妥耶夫斯基（Dostoyevsky，1821—1881）的小说名。展会搜罗了大量与犯罪和刑法相关的展品，甚至还展出了现实中使用过的断头台，由此引发了极大的争议，盛况空前。虽说人类总会被与爱和死相关的事物吸引，但展品中有一些物品实在令人难以直视。说实话，我记得自己当时徘徊在会场中时感到有些不适，不知是厌恶还是恶心，还产生了一种"这难道就是人类吗"的空虚感。

就在那时，来到德加的《男人与人体模特》面前的我终于松了一口气，仿佛与一直想要见面的对象相遇一般。"这就是那幅作品吗？原来是这样的作品啊！"我呆呆地看了一会儿这幅尺寸比想象中要小的作品，随后开始观察画面的局部。对于这幅创作于1878年前后的作品，依我的评价，它虽然只是一幅小品，但也的确是一件杰作，那仿佛带有颗粒感一般的粗糙笔触效果十分出众。

然而，这真是一幅奇异的作品。一个男人出现在画室一角，背靠着墙，以一种略微不稳定的姿势站立。不知他是不是这个画室的主人。男人身旁的地板上坐着一个人体模特，前方的画具箱敞着盖子，露出调色

右图：《男人与人体模特》（*Man and the Model*）
德加，1878年，布面油画，40厘米×28厘米
葡萄牙里斯本古尔本基安美术馆

076

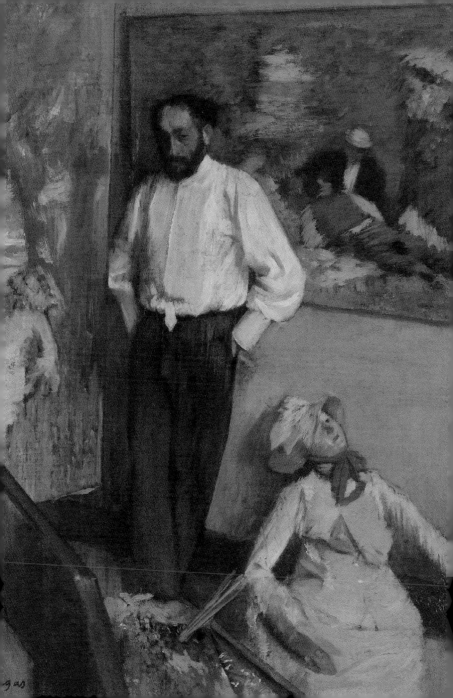

板和画笔。画面深处的墙上还挂着两幅画中画，画上都是穿着现代风格服装的室外人物。

之所以说这是一幅"奇异"的画作，是有理由的。首先，男子的表情令人难以捉摸。他那向下的目光暗淡而阴郁。虽然他的脸面向观众，却似乎把自己封闭在内心深处。另外，室内的空间非常暧昧不明。如果一直沿着男人背后正对着观众的墙壁和地板的分界线追踪下去，我们会发现画面左边的绘画其实并没有被挂在墙上。从画布在空中基本处于垂直方向这一点可以推测，这幅画是被挂在了从观众的角度无法看到的画架上。画具箱所在的场所也暧昧不明（椅子？桌子？台座？）。总而言之，被压缩在这一狭小空间中的各个意象的状态和位置都让人很难把握。

除此之外，画中还有一个穿着粉色衣服，戴着黄色帽子，颈部还打了个红色领结的人体模特。虽然这是画家在画室中用来代替真人模特的物品，但那扭曲的姿态实在令人毛骨悚然。虽是人偶，却仿佛活着一般，使人感觉很不可思议。

实际上这幅作品也有多个名称。曾用名是单纯的《画室中的艺术家》，但在之后的研究中，有人主张画中的主人公是画家亨利·米歇尔-莱维（Henri

Michel-Lévy，1844—1914），因此提议把这幅画命名为《亨利·米歇尔-莱维肖像》。亨利·米歇尔-莱维是一位处于印象派边缘的画家，擅长创作华丽的风俗主题，画风类似18世纪洛可可绘画的现代版。他的作品《公园散步》曾在1878年的沙龙（官方展）出展，《帆船赛》曾在1879年的沙龙出展。而在德加的作品中有两幅画中画，画面右侧的作品与《公园散步》相似，而画面左侧的作品可以从留下的照片资料判断就是《帆船赛》的右侧部分。由此我们基本可以确定，画面中的主人公就是亨利·米歇尔-莱维。

另外这幅作品还有《男人与人体模特》或《画家与人体模特》等意味深长的标题。虽然这些标题并非德加本人的命名，但它们选用了画面中最突出的意象，这点也能令人信服，并且这些标题还很好地传达出了这幅绘画的奇妙感觉。

然而，德加究竟出于什么目的创作了这幅作品呢？是想描绘男性画家的肖像，还是想描绘包括画中画和画材在内的画室？又或是对人体模特有特别的兴趣？德加自身并没有给出任何答案，想来这也不是能轻易解开的谜团。让我们一点点接近这幅作品，尽可能找出个中端倪。

○ 陷入苦战的艺术家

在西方传统绘画中，使绘画空间实现多层化的手段基本有三种："画中画""镜子"和"开口（窗户或门）"。要想把绘画场景之外的空间和异次元空间像"套盒"一样插入画中，这三种意象是比较好用的手段。让我们回忆一下委拉斯开兹的作品《宫娥》，来确认这幅画中的三种机关。画面右侧射进房间的光暗示了窗户的存在，而通往另一个房间的门大敞开着，可以看到深处的人物。而画面中央那面映照出国王夫妇的镜子自不用说，是在暗示画面前方的空间。至于挂在镜子上方墙上的画，现在已辨识不清图案，其实那是两幅神话画。画家运用这三种意象，把绘画中的空间向画面前方、画面深处和横向进行了扩展。

而说到德加，他在19世纪70年代后期创作了一幅运用多幅画中画的典型作品，即同样是以画室中的画家友人为描绘对象的《詹姆斯·迪索肖像》。这幅作品的画面纵深比《宫娥》要浅得多，画中的詹姆斯·迪索（Jacques Tissot，1836—1902）握着手杖，以一种随性的姿势坐在椅子上。虽然作品中的画中画还没有被全部确认，但从一般说法来看，中间的男性肖像画是收藏于卢浮宫博物馆中的德国文艺复兴时期巨匠老卢卡斯·克拉纳赫（Lucas Cranach der Ältere，1472—

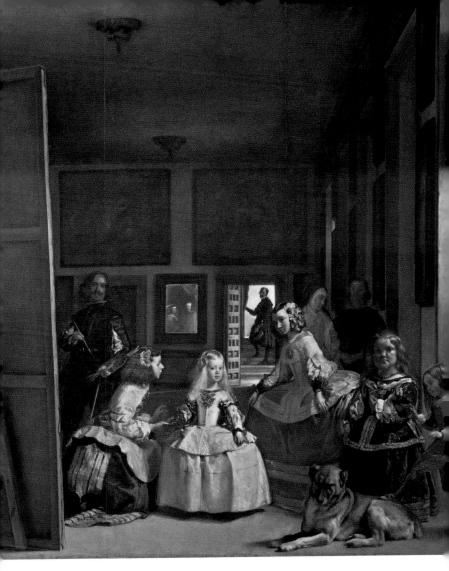

《宫娥》（*Las Meninas*）
委拉斯开兹，1656年—1657年，布面油画，318厘米×276厘米
西班牙马德里普拉多博物馆

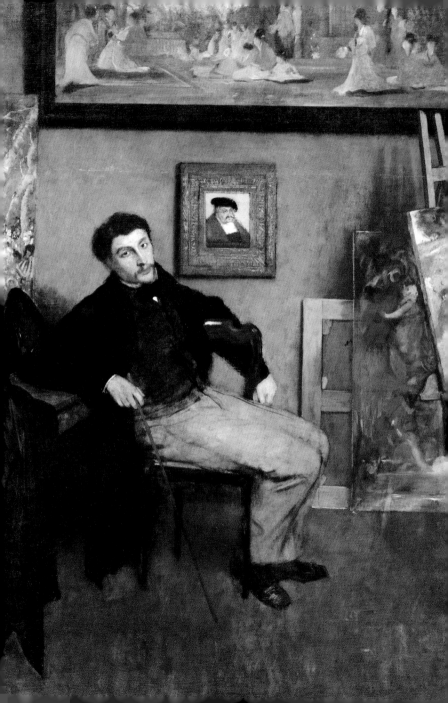

1553）的《弗雷德里希贤明大公的肖像》的摹本，上方则是以日本浮世绘版画（或是中国画）为基础创作的油画作品。左右两端较为明亮的两幅画描绘的是同时代的室外风俗景象，而从画面右边数第二张略微有些暗的画布是以"被从水中救出的摩西"为主题的17、18世纪的威尼斯风格历史画。的确，16世纪的德国绘画、近世的威尼斯派画风、日本主义、马奈及与印象派相通的户外人物像等，都反映出迪索在该时期的兴趣和嗜好。可以说这些画中画与画中的主人公之间有密切联系。

更有趣的是，德加把被众多作品包围的迪索描绘成一个优雅时髦的男士形象。德加冷静地捕捉到了这位风靡一时的风俗画家沉着的举止和表情。与此相比，《男人与人体模特》中的米歇尔-莱维那阴暗的表情使人印象深刻。那并不像是一名开始走向成功的画家的样子。虽然一样是画家的肖像画，但德加对两人的看法有很大不同。

另外，从描绘对象是正在画室中创作的画家这一点来看，把德加的作品与在"两个少年的冒险"事件中举出的库尔贝的《画家的工作室》相比，也能得出很有趣

左图：《詹姆斯·迪索肖像》(Portrait of James Tissot)
德加，1867年—1868年，布面油画，151.4厘米×112厘米
美国纽约大都会艺术博物馆

的结论。自信满满的库尔贝正在用手里的调色盘和画笔描绘风景，其身边的裸女、床单、少年和猫将他围在中间，形成一种亲密气氛，仿佛从外部把库尔贝保护起来一般。

然而，德加的《男人与人体模特》则完全相反。画家放弃了调色盘和画笔，两手插在口袋中，背对着自己创作出的欢乐景象，伫立在原地。无论是右侧画中画中心横躺的男性，还是左边画中画里的女性，或是画家左边的人体模特，都背对着画家，这也是一个强烈暗示。在这幅画中，完全不存在亲密感和被守护的感觉。被周围事物排斥在外的画家充满了孤独感。

换句话说，在这幅画中，画家被周围的事物孤立和排斥，退居在画室这一私人世界。他的创作看上去进行得并不顺利，成果并不令人满意。他更像是一名为创作中的苦恼和犹豫所困的失意艺术家。

画家以全身像示人，但其他意象均在画面边缘被切去了一部分，这点也很引人注目。这样一来，绘画整体的构图像是现实生活的部分截图，而画家虽然在画面中心，却让人觉得他无法控制现实这一无规则的碎片。这一点也和被意象填满的狭窄歪斜的空间这一令人感到不安和紧张的特殊构图相呼应。可以说，这是一幅表现为

创造而陷入苦战的艺术家的隐喻性作品。

画家在工作室中与绘画格斗，与创作对峙。这是西方近代绘画中的重要主题之一。具体例子可以举出奥诺雷·杜米埃（Honoré Daumier, 1808—1879）的作品《画家和埋葬基督》。在画室中孤独埋头创作的画家被塑造得宛如英雄，暗示艺术家的光荣与苦难。还可以举出马蒂斯的《画家与模特》。画室中一名疑似马蒂斯本人的画家手持调色板，在他前方是坐在扶手椅上的女性和用来描绘该女性的画布。画家正在比对模特和绘画，姿态仿佛麻痹般的僵直，原因可能是因为作品进行得并不顺利。这张画似乎暗示了画家与模特和作品之间的本质性关系。

不用说，德加的《男人与人体模特》想必与艺术创造这一主题有所关联。然而这幅作品中还包含了其他作品所没有的毒药般的苦涩。这究竟是怎样一种苦涩呢？

《画家和埋葬基督》（*The Artist and the Burial*）
杜米埃，1868年—1870年，木板油画，26厘米×34厘米
法国兰斯美术馆

第二章　倒映出的谜团　　　　　　　　　　　087

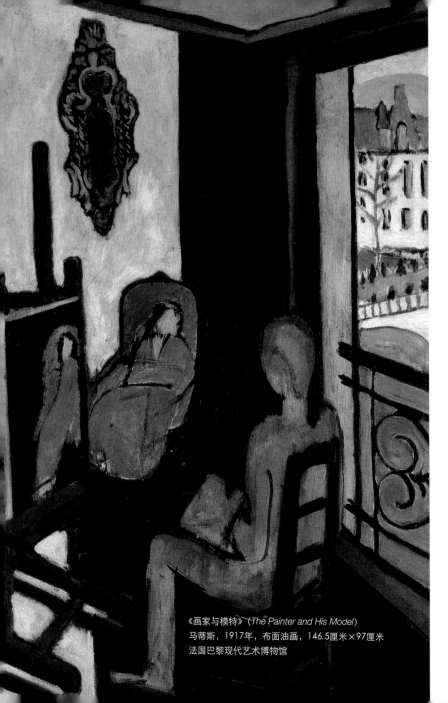

《画家与模特》（*The Painter and His Model*）
马蒂斯，1917年，布面油画，146.5厘米×97厘米
法国巴黎现代艺术博物馆

○ 罪孽深重的人体姿态

可以想象，《男人与人体模特》中的画家应该是在描绘左侧画中画里的女性时用到了地上的人体模特。虽然模特的衣服颜色不是白色而是粉色，但姿势和帽子都与画中人很相似，同时考虑到作品还处于创作阶段，可以推测这种可能性很高。

不如说，德加是故意让画家身处人体模特和画中女性的中间位置。这一位置的设置不仅只限于场地方面。虽然画家与人体模特同处于现实空间，但他穿着白色衬衫，这点又与画中的白衣女性一致。从这点来看，画家可以说是处在现实与虚构的狭缝之中。

关于艺术创造中的现实与虚构问题，我们可以想到皮格马利翁的传说。那是出自古罗马诗人奥维德（Ovid，公元前43—公元17）的《变形记》的著名传说，讲的是皮格马利翁爱上了自己创造出的爱与美之女神维纳斯的雕像，要娶和雕像一样的女性为妻，于是维纳斯便赋予了雕像生命，使其变成名为伽拉忒亚的人类女性。在让-里奥·杰罗姆（Jean-Léon Gérôme，1824—1904）的作品《皮格马利翁与伽拉忒亚》中，我们能看出各个画家在处理这一主题时，都试图巧妙表现出雕像从冰冷的大理石变为血肉之躯的那一瞬间。这幅

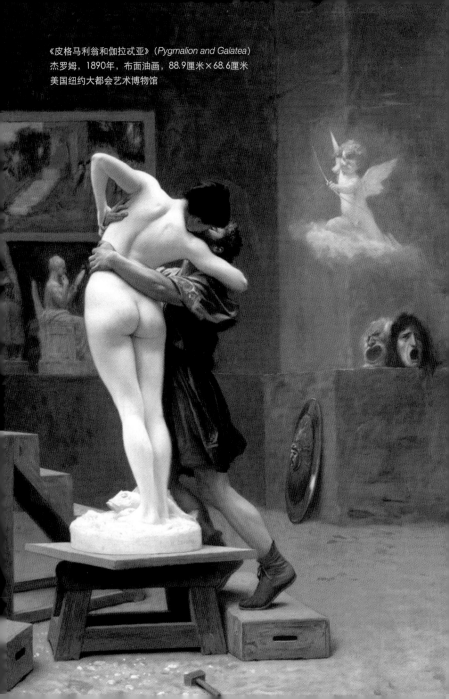

《皮格马利翁和伽拉忒亚》(*Pygmalion and Galatea*)
杰罗姆，1890年，布面油画，88.9厘米×68.6厘米
美国纽约大都会艺术博物馆

作品通过代表艺术家的男性对代表作品的女性的恋情，表现了使无生命事物获得生命的创作神话。

让我们以此为基础，来重新审视德加的作品。

画家以人体模型为模特，试图赋予左边画中画里的女性生命，却以失败告终。描绘画中画里的女性的笔触潦草，并没有达到生动的效果。而人体模型在被使用后也惨遭抛弃。画家放弃了画笔，扔掉了模特，陷入彷徨，只能满怀痛苦地站在原地。如果打个比方，这幅作品中的画家与画中女性正是没能迎来圆满结局的皮格马利翁和伽拉忒亚。画家抱有的非但不是恋慕之情，反而可能是嫌恶感。这是一幅与幸福的创作神话无缘的作品。

让我们再回到人体模特这一物体本身。这种等身大的木质人偶是真人模特的替代品，是画室中的一种辅助器具。在当时的画室中，究竟在什么情况下会使用这种人偶代替真人模特，我们不得而知。然而，在库尔贝的《画家的工作室》中，我们也能看到画面中央的画布背面吊着一个男性人体模型，看起来已经不是新品。然而，画室中的人体模型几乎没有在绘画作品中登场过。像德加创作的这种明确以"画家和人偶"为主题的作品，就我所知仅此一幅。从这一点来看，这幅画非常特殊。

位于《画家的工作室》中的人体模特

　　实际上，人们在看到这幅画时，恐怕都会在一瞬间感到害怕。因为在一开始不知道画中是人偶时，人们都会以为躺在那里的是一个人。然而如果是人，那姿势又实在太过奇怪。那随意摊在地上的脱臼般的姿势宛如一具尸体，甚至像是被杀害的牺牲者。

在得知是人偶后，其形象看上去就像是用后即弃的道具了。把具有人类外形的物体随意冷酷地放置不管，这会令人感到残忍和不快，使我们联想到把人类当作物体的"物化"一词。这个人偶之所以会给人阴森森的印象，就是出于这个原因。而这幅画会在"罪与罚"作品展中展出，从这点来看也多少可以理解。

最后再补充一点，这一情景其实也很容易被误看成"杀害女性的场景"。而置身其中烦恼不已的这位画家，即便其身份真的是亨利·米歇尔-莱维，想必这也是德加精神层面的自画像。德加究其一生都以冷静的目光对裸女进行物化，其本人作为艺术家的姿态就蕴含在这幅画中。在创作《男人与人体模特》的数年后，在1884年8月21日写给友人亨利·勒罗勒（Henry Lerolle，1848—1929）的信中，德加写下了如下感言："如果你是五十岁的单身汉……你应该会迎来这样的时刻。你会把自己像门一样紧闭。不仅是友人，所有在你身边的事物都会消逝而去。只要有一次孤身一人，你就会因嫌恶感而开始毁掉自己，最终把自己杀掉。"

我一开始就说过，德加是一名厉害的画家。然而，从他那悲观的人类观和痛苦的自我认知，我们可以窥探到了追求艺术，作为人类的他做出了多么沉重的牺牲。一想到这，我又不禁战栗起来。罪孽深重的人啊，你的名字是艺术家。

案例二：波纳尔的幻视 ——"镜中的裸女"事件

○ **错综复杂的镜之魔术**

　　2010年11月的某日，我恰好因事来到巴黎，遂与法国友人一起从北站乘列车前往布鲁塞尔。那是一次当日往返的旅行，目的是去比利时皇家美术馆看"从德拉克洛瓦到康定斯基，看欧洲的东方主义"展。巴黎与布鲁塞尔很近，列车行程不到一小时，仿佛一回神就到了。我们立刻从车站直奔美术馆。

　　实际上对我来说，这次旅行除了看东方主义展，还有另一个目的。我想仔细观赏收藏于比利时皇家美术馆的波纳尔的作品《逆光中的裸女》。这幅画作为"比利时近代绘画的变迁历史展"的展品，曾经在2009年来到日本，然而当时因为我过于繁忙，没能前去观赏。说起来，其实我在二十多年前就曾见过那幅作品，但因为时间过于久远，记忆已经模糊。综上原因，这次的短途旅行对我来说，还包含着重温记忆的小私心。

　　在这幅作品中，色彩画家波纳尔的天才被毫无保留地发挥到了极致，作品的优秀程度也许无需我再赘言。明亮的光芒透过白色蕾丝窗帘洒满整个房间，逆光中的裸女化作剪影浮现。她便是波纳尔最爱的女性玛尔泰·德·梅里妮（Marthe de Meligny，1869—

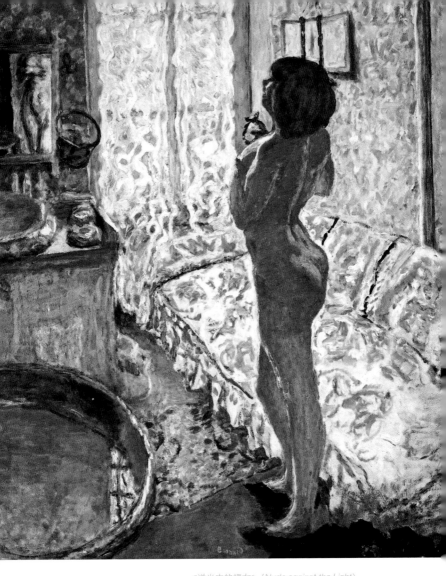

《逆光中的裸女》（*Nude against the Light*）
波纳尔，1908年，布面油画，124.5厘米×109厘米
比利时布鲁塞尔皇家美术馆

1942），曾经多次担任波纳尔的模特，之后两人结为夫妻。她似乎刚刚沐浴完毕，正往身体上轻掸古龙水。地板、墙纸、澡盆、化妆台和沙发的多彩色调配合杂乱反射般的光芒，产生了交响乐一般的共鸣。

　　这幅画的创作时期1908年对波纳尔来说是一个转折点，那正是他从用单纯轮廓线和平坦色块构成画面的纳比派风格开始向印象派回归的时期。光和色彩的表现之所以在这幅作品中显得尤为突出，原因也在于此。而对于这幅《逆光中的裸女》，我之前就对其中一点十分在意，因此希望这次能亲眼好好进行观察和确认。

　　话题要追溯到2005年。那年在东京美术馆举办了"普希金博物馆展"（于次年在国立国际美术馆巡回展出），由我担任目录的审定与执笔。在展品中，波纳尔的作品《化妆台的镜子》吸引了我的注意。在那之前，我对波纳尔这位画家印象较深的便是他在纳比派时代受到日本主义影响，以及运用多彩色调描绘室内的裸女。总的来说，他给我的印象是一位具有感性天赋的画家。然而，当看到《化妆台的镜子》时，我发现这幅作品居然显现出了波纳尔极富理性的构成力。

　　在这幅作品中，利用镜子使空间变得错综复杂的手法产生了出众的效果。镜中裸女的模特想必就是玛尔

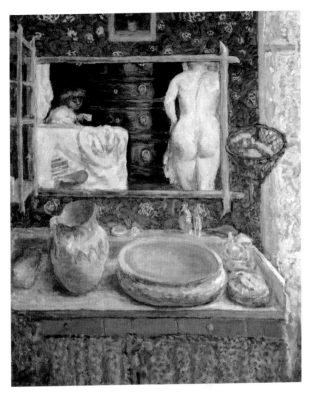

《化妆台的镜子》（*Mirror on the Wash Stand*）
波纳尔，1908年，布面油画，120厘米×97厘米
俄罗斯莫斯科普希金博物馆

泰，她背部裸露正向衣柜走去。另一名在玛尔泰左边拿
着杯子的女性是谁呢？虽然也有可能是她的朋友，但另
外一个有趣的解释是为了与裸体的玛尔泰呼应，画家又
在画面中安插了一个穿着衣服的玛尔泰。虽然这在现

在《逆光中的裸女》中，画家的签名位于人物的脚边

在《化妆台的镜子》中，画家的签名位于镜子右上方的壁纸中

实中是不可能发生的情况，但在虚构图像中则有可能实现。就算波纳尔把真实的镜像做了改动，从画家的角度来说也再正常不过。

既然镜子表现出的是画面前方的空间，那在现实情况中，镜子理应也会映出镜子对面的画家身影，但在这幅画中，画家却没有出现。然而，如果观察镜子的右上方，我们会发现那里不动声色地出现了一行"Bonnard"的签名，其形式仿佛混进了壁纸的图案一般。把这个地方作为签名的位置有些特殊，可能是画家想要在离画中玛尔泰较近的位置暗示自己的存在。在化妆台这一框架中，镜子与视线的嬉戏，现实与记忆的交错被视觉化地呈现。从这幅作品中，我们可以看到波纳尔十分喜欢运用这一理性机关，仿佛在通过绘画投出视觉谜语一般。可以说这是一幅在构成上经过用心推敲的实验性作品。

实际上，同样的化妆台在《逆光中的裸女》的画面左侧也有出现。在得知这点之后，我无论如何也想亲眼对这张画中的镜像加以确认。并且，在这幅作品中，除了化妆台之外似乎还存在其他"镜子"，而且还不止一面。这样看来，《逆光中的裸女》描绘的不仅是光与色的交响乐中的裸体，还是一幅经过缜密推敲，利用镜子的魔术作品。

○ 与永恒相对的裸体

在西方绘画中，镜子出现的次数不胜枚举。首先，像委拉斯开兹的《宫娥》中那种起到扩展空间，也就是展示画面前方空间或被遮挡部分的作用的镜子，我们已经无需多言。另外，在创作自画像时，大多数画家也会基于镜中影像进行创作。而到了近代，把剧场或咖啡厅镜子中的影像进行放大描绘的作品也开始出现。

另外，镜子还有寓意性含义。"真实""视觉""虚荣""淫欲"等含义的拟人像，其寓意都能与镜子发生关联。在宗教美术中，纯洁的圣母玛利亚把"污垢的镜子"作为代表物，而与"虚荣"相关联的"维纳斯的化妆"也是经常出现的主题之一。就像委拉斯开兹的《镜前的维纳斯》一样，绘画中的丘比特经常会把镜子对着侧卧的女神维纳斯。在这幅画中，由于维纳斯背对观众，所以镜子还能使观众看到原本看不到的人物面部。

在波纳尔作品中出现的裸女和镜子的组合，从广义上来说，也可算是"维纳斯的化妆"这一传统主题的延伸。波纳尔以玛尔泰为模特描绘的入浴和梳妆打扮的作品数不胜数。《逆光中的裸女》也是其中一幅，化妆台的镜子映照出画面前方的空间，使画面构成变得复杂多样。同时镜中的影像成了点缀，为房间内的景象带来变化和生机。然而，从这面镜子中究竟映出了什么呢？

与《化妆台的镜子》相同，这面镜子映出的自然也是画面前方的空间，其中包括裸女和椅子。然而，房间中并没有出现椅子，因此椅子变成了只在镜中能够出现的事物。

再说到裸女，站在房间中央的玛尔泰自然也出现在镜中，然而她在镜中的姿势却有些微妙的变化。她那放在胸上的左手在镜中经过左右翻转后如实反映了出来，但拿着古龙水瓶的右手呢？右手乍一看像是超出了镜框之外，没有在镜中显现，然而若贴近镜中影像仔细观察，便会发现她的右手似乎遮在了下体之上。对这一部分，波纳尔的描绘较为暧昧，所以不能断定，但可能性很大。

如果镜中裸女用双手遮住了胸部和下体，那她的姿势与古代雕塑《美第奇的维纳斯》如出一辙。这尊有名的雕塑采用了被称为"谨言慎行的维纳斯"的传统姿势，波纳尔对此自然不可能完全不知。

如果是这样，镜中的影像就不仅只发挥了表现部分室内空间的作用。画家通过在绘画中插入虚构影像，使现实中的裸体与古代裸体形成对照，使此刻与永恒在无形之中打了个照面，仿佛在宣称"玛尔泰就是我的'维纳斯'"。有趣的是，这幅画中的画家签名也与玛尔泰

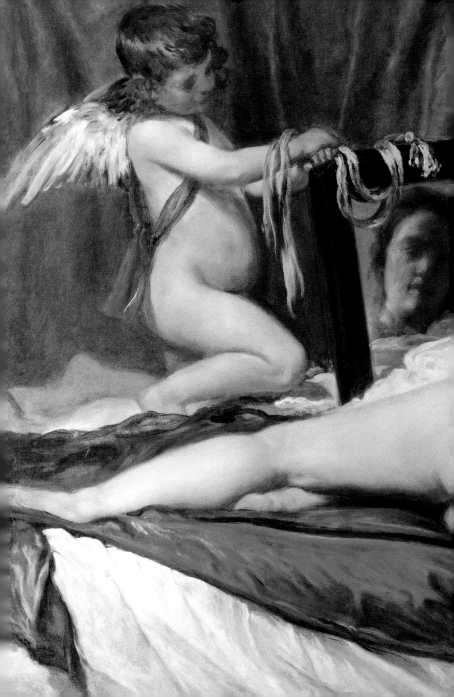

《镜前的维纳斯》(*The Toilet of Venus*)
委拉斯开兹，1647年—1651年
布面油画，122.5厘米×177厘米
英国伦敦国家画廊

《美第奇的维纳斯》（*Medici Venus*）
古罗马时代，大理石，高 151 厘米
意大利佛罗伦萨乌菲兹美术馆

距离很近，就在她左脚边的地板上。

在现实中，以玛尔泰为中心的女性形象是波纳尔艺术的中心，这一点无须赘言。我想起波纳尔曾说过："对艺术家来说，女性的魅力能够解开与自身艺术相关的诸多事宜。"对他而言，裸体与镜子的组合想必拥有特殊意义。

这一组合不仅表现了画家对先前阐述的西方绘画史中传统"镜子"意象的归属意识，同时也通过对比现实与镜像，以增加裸体的魅力。此外，这一组合还是光与色彩多样表现的承载物，是构成错综复杂的室内空间的要素。可以说，这是最能集中表现波纳尔对绘画进行新尝试的组合。

在波纳尔的作品中，这种有裸女和镜子登场的画作大致有三种类型。

第一种以室内的裸女为主体，镜子为附属。裸女在穿衣镜或化妆镜前梳妆打扮，镜子只映出部分姿态。这类作品的数量最多，其中也包括《逆光中的裸女》。让我们再举出一个例子，《火炉旁的裸女》。在暖炉上方的墙壁上挂着三面小小的镜子，它们映出了玛尔泰的脸。

《火炉旁的裸女》（*Nude at the Fireplace*）
波纳尔，1913 年，布面油画，77 厘米 ×59 厘米
法国阿农西亚德美术馆

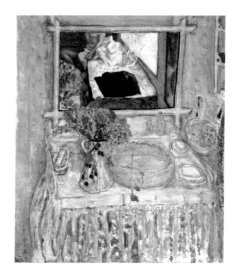

《化妆台和镜子》（*Dressing Table and Mirror*）
波纳尔，1913年，布面油画，124.5厘米×116.7厘米
美国休斯敦艺术博物馆

　　第二种是《化妆台的镜子》的类型，特征是并不描绘现实中的裸女本身，而是使裸女的姿态出现在小小的镜子中。波纳尔尤其喜欢把化妆台作为描绘对象，而镜中状似玛尔泰的裸女时站时坐，在几幅作品中均以不同姿势出现。在1913年前后创作的《化妆台和镜子》也属于这一类型。在这幅画里，坐在床上的玛尔泰、床与床单、宠物狗等波纳尔熟悉的日常世界被框进了化妆台的镜子中。这小宇宙般的镜中世界，表现了凝缩的现实这一明确的影像。

把镜子的意象发挥到最大限度的裸女形象，要属第三种类型的作品。在看到《镜中洗浴》时我们就能明白，在这类绘画中，镜子大胆占据近乎全部的画面空间。虽然裸女完全被收进镜像之中这一点与第二种类型相同，但现实与镜子的比例却完全相反。化妆台只勉强露出一小部分，而化妆刷和小瓶只草草画了个大概，反而是镜子占据了大部分面积，其中还清晰映出了画面前方的室内空间和各种意象。裸女、化妆台上的洗脸盆、沐浴用的澡盆、椅子和沙发等，这些镜中影像具有比现实更确定的存在感。

我们可以把《镜中洗浴》看作《逆光中的裸女》和《化妆台的镜子》之后的实验之作。画家想必是在尝试了第一种和第二种类型之后，产生了把镜面向画面本身拉近的构想。略微倾斜的角度带来了崭新的构图，而裸女也采取了为了擦拭身体而前倾的有趣姿势。之所以采用这一有些奇怪的姿势，是为了让她的身体尽量进入镜中，同时也是为了让身体线条与洗脸盆和澡盆的圆润曲线相呼应。

再补充一点，我们可以推测波纳尔在创作这幅作品时，应该是对德加的裸体作品有所关注。特别是德加在

《镜中洗浴》（*Tub in a Mirror*）
波纳尔，1909年，布面油画，73厘米×84.5厘米
私人收藏

晚年描绘的裸女入浴画，采用了日常生活中的自然姿
势，是基于模特在无意识中做出的姿势而创作的作品。
波纳尔的这幅作品，也许是画家以自己的方式对德加发
起的挑战。

　　在第三种类型中，除了这幅作品，还有把镜像中的
真人裸体与画中的裸体加以组合的《火炉旁的裸女》这
幅特别的作品。对应在巨大镜中的波纳尔笔下的裸女来
说，镜像时常给人以与现实不同的异世界的印象。

画家与其说是通过镜子扩展空间，不如说是把裸女关在镜中。这一点很有意思。那存在于画中镜子里的裸体，与现实隔了两重空间，是人们无法触到的存在。正因如此，她所在的世界对于画家和观众来说，也成了一个绝对无法触及的乌托邦。镜子正是一种将事物与现实保持距离感的绝佳工具。

前面我们已经提到，《逆光中的裸女》中的"镜子"不止一处。实际上，据我观察，除了画面左边化妆台上的镜子外还有三面镜子，总共有四面。在画面右边墙上挂着的是三面镜，与刚刚提到的《火炉旁的裸女》中的三面镜属于同一类型，朦胧地映出窗户和白色蕾丝窗帘。除了这面镜子，稍不注意便容易错过画面右侧墙壁被切断后的长条部分，那也是一面镜子。虽然有些难以辨识，但其下方的确略微映照出了沙发的一部分。那么，还剩下一面镜子在哪里呢？

虽然有些耍滑头，但答案就是画面左下方的盆中水面。水面映出窗户和窗帘的一部分，产生与镜子同样的效果。这幅作品的构成是如此考究，可以说不愧出自曾声称"艺术的一切就是构成，构成是一切的关键"的波纳尔之手。

左图：《在浅浴盆中洗澡的女子》（*Woman Bathing in a Shallow Tub*）
德加，1885年，粉彩画，81.3厘米×56.2厘米
美国纽约大都会艺术博物馆

综上所述，《逆光中的裸女》是一幅充满包括近似意象在内的"镜子"的作品。往自己身上喷洒古龙水的玛尔泰被卷入多种多样的反射映像，站立在如同万花筒一般的光与色彩之中。这一室内空间正是至福的世外桃源。或许对波纳尔来说，《逆光中的裸女》这幅作品是将裸女与镜子组合在一起的原型之作。毕竟在这幅特别的作品中，镜子的杂乱反射和裸女之间形成了势均力敌的效果。在反复研究作品的过程中，我的内心不自觉地充满了幸福。

说起来，我想起在波纳尔晚年的自画像中，有一幅叫《化妆镜中的自画像》。在这幅画创作的三年前，玛尔泰就已经去世，留下年老的画家孤身一人将自己封闭在化妆镜中。就像他曾经在镜中对玛尔泰呵护备至，甚至把签名写在玛尔泰身边一样，想必他在镜中也仍与玛尔泰在共同生活和嬉戏。从各方面来看，波纳尔的确称得上是一名被镜子附身的画家。

综上所述，在实现了仔细观赏比利时皇家美术馆中的《逆光中的裸女》的愿望后，我感到无比满足。在归程的列车上，一股意料之中的强行军般的疲惫感袭来，令我的眼皮变得十分沉重。我一边慢慢反复回味波纳尔的绘画带给我的无上幸福感，一边在到达巴黎之前的短暂时光中沉浸于梦乡。

右图：《化妆镜中的自画像》（*Self-Portrait in a Shaving Mirror*）
波纳尔，1945年，布面油画，73厘米×51厘米
法国巴黎现代艺术博物馆

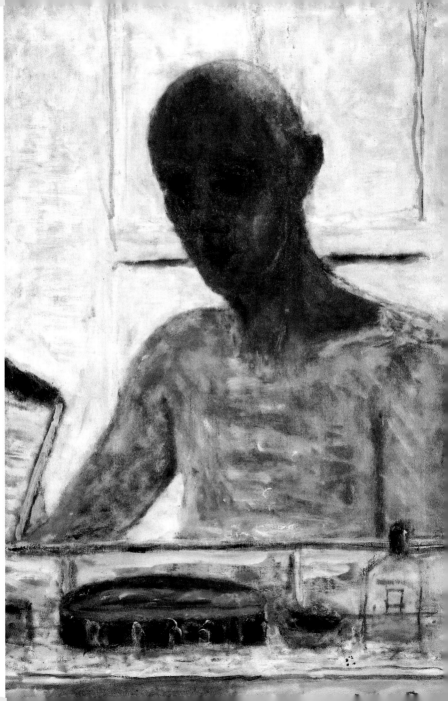

案例三：马蒂斯的紧张感 ——"向黑暗敞开的窗户"事件

○ **难以阐明的暧昧感**

真让人难以捉摸，实在是看不懂。每次站在这幅画前，我都会产生这样的想法。我已经不记得看过多少次位于巴黎蓬皮杜中心国家近代美术馆的这幅作品了，每次都会产生一种不知该说是迷惑还是不可思议的、难以言喻的感觉。这并不是一幅复杂的作品，相反还十分简洁，却并没有因此而容易让人理解。居然有这样的作品存在，而且还散发着一种说不出的吸引力。在2011年再次看到它时，我的感觉依然如故。

这幅问题之作就是马蒂斯的《科利乌尔的落地窗》。从标题来看，本作描绘的对象是窗户，然而画中的特殊表现手法却会让人怀疑："这真的是窗户吗？"画面整体仅由几条色块分割而成，中心部分还是一片漆黑。如果这是窗户，那么画家描绘的难道是黑夜的风景？抑或正相反，是从外面窥视昏暗的室内？就算画家描绘的是现实中的意象，鉴于对象被抽象化处理，视觉信息很少，总会给人留下一种暧昧的印象。

首先让我们来进行最低限度的确认。所谓落地窗，就是从地面一直通到天花板的窗户，大多被划分成多个

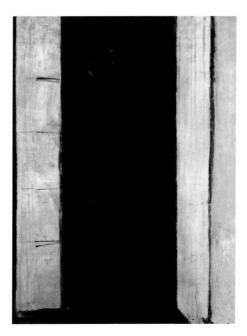

《科利乌尔的落地窗》（*Window at Collioure*）
马蒂斯，1914年，布面油画，46厘米×35厘米
法国巴黎蓬皮杜中心

正方形格子，并内镶玻璃，通常是两扇一对的对开形
式，多用于阳台或露台等人们会出入的场所。

　　这幅画是马蒂斯在1914年的科利乌尔以落地窗为描
绘对象而创作的作品。科利乌尔是位于接近西班牙国境
的法国南部海滨城市。马蒂斯从1905年5月起，整个夏天
都与同是画家的友人安德烈·德朗（André Derain，
1880—1954）一起在这座城市度过。他们运用大胆又鲜

艳的色彩创作了许多作品，在同年的秋季沙龙（Salon d'automne，于1903年创设的公募展会）上得名"野兽"（Fauves）。也就是说，在野兽派（Fauvism）起步的这一重要时期，马蒂斯是在科利乌尔度过的。在那之后的1906年、1907年、1911年，马蒂斯也曾在这座城市生活，可以说这是他十分熟悉的地区。

然而，马蒂斯之所以会于1914年9月10日再度来到这座城市，却是出于紧急原因，即第一次世界大战的爆发。在那年8月，法国已经开始进入战时体制，位于法国北部的马蒂斯故乡受到德军侵犯，画家在巴黎郊外城市伊西的住宅被法军征收，在柏林开办的个展也被迫中止。战争的阴影重重地压在马蒂斯的心头，在当兵志愿因年龄限制未能实现之后，马蒂斯与家人一起来到科利乌尔避难。

从夏末到初秋，马蒂斯在科利乌尔暂借的住房里只创作出这唯一一幅作品《科利乌尔的落地窗》。随后，马蒂斯在10月22日把家人和作品留在科利乌尔，自己回到巴黎。数周之后，马蒂斯的家人也回到巴黎与他会合。到马蒂斯把留在科利乌尔的行李和画布回收之时，已是1916年2月了。画家之后再也没有对《科利乌尔的落地窗》进行修改，直至去世都一直把这幅画放在身边。直到1966年的展览会，这幅作品才第一次公布于世。

综上所述，马蒂斯是在1914年的特殊状况下创作了《科利乌尔的落地窗》这一作品。在20世纪10年代中期，马蒂斯尝试了许多绘画实验，然而与其他作品相比，这幅抽象画作品在形态的单纯化与平面化处理上具有不同特质。若将细条也包括在内，画中代表窗户、百叶窗、窗框等部分的垂直色块从左边开始依次为黑色、蓝灰色、黑色、灰色、黑色、绿色，而画面下方水平方向的黑色色块则代表地板。画家只保持了最低限度的空间纵深感，但画面的创作手法却一点也不单纯。那些色块的颜色并非仅是单色，而是将不同色彩混合在一起，或是将不同材质的颜料涂抹在一起的颜色。在追求造型效果方面，我们也能找到疑似试错痕迹的特征。

特别是那占据画面中心的大块黑色宽幅色块，显示出不言自明的压倒性存在感。在这片黑色之下，我们用肉眼可以勉强辨认画家起初画的是阳台的扶手和树木的一部分，如果把画面放在光下则能看得更加明白。也就是说至少在起初，画家的设定是由房间内部向外部眺望，之后才用黑色颜料把中央部分遮盖起来。至于为什么要这样修改，原因尚不明确。而且画家最终就这样搁置了作品，上面没有签名，所以连这部作品究竟是已完成还是未完成，我们都无法做出明确判断，这就使《科利乌尔的落地窗》的谜团越来越难以解开。

○ 对窗户的执着的意义

　　如果说"镜中的裸女"事件中的波纳尔是"镜子的画家"，那么马蒂斯就是"窗户的画家"。实际上，像马蒂斯那般在创作生涯中不断描绘窗户的画家是非常罕见的。窗户与画中画和镜子一样，能够起到扩展室内空间，或使空间多层化的作用。而我们也不能忘记，自意大利文艺复兴时期的人文主义者莱昂·巴蒂斯塔·阿尔伯蒂（Leon Battista Alberti，1404—1472）以来，在西方便有将绘画本身比喻为"敞开的窗户"的传统。绘画与窗户有着密不可分的关系。

　　回顾西方绘画史，其实要举出描绘过以窗户为主要意象的室内场景的画家绝不是难事。然而，马蒂斯对窗户的执着，比其他画家要强烈许多。

　　马蒂斯于1895年在巴黎的圣米歇尔河岸设立了画室，从1900年起便开始描绘圣米歇尔桥、巴黎圣母院大教堂等从画室的窗口可以看到的风景。在1905年第一次来到科利乌尔时，他创作了《科利乌尔开着的窗户》。也就是说，在《科利乌尔的落地窗》问世约10年前，画家就已经在同样的法国南部地区描绘过同样的落地窗了。

　　然而，那"敞开的窗户"与1914年的作品截然不同。不仅窗户的表现形式更加具象，更重要的是色彩表

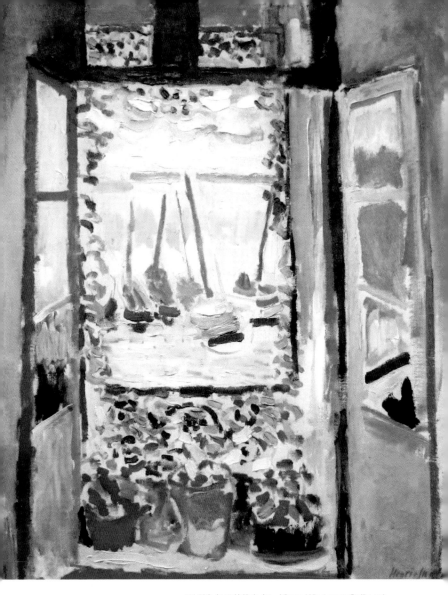

《科利乌尔开着的窗户》(*Open Window at Collioure*)
马蒂斯，1905年，布面油画，55.2厘米×46厘米
美国华盛顿国家美术馆

现上的差异。画家在这幅画中以红色与橙色为主调，并以舒展的笔触将色调明快的绿色和蓝色点缀在画面各处，产生一种令人心动的愉悦感。从那敞开的窗户能看到停泊在港口的帆船，这一风景也给人以心情舒畅的开放感。这幅作品与《科利乌尔的落地窗》的差别之大实在令人震惊。

而在他20世纪10年代的实验性作品中，"窗户"主题出现得更加频繁，具体作品有《蓝色的窗户》《有金鱼缸的室内》等，不胜枚举。当然，在"被丢弃的人偶"事件中提到的《画家与模特》也是其中之一。

让我们来看看马蒂斯于1914年秋回到巴黎之后，在圣米歇尔河岸的画室里创作的作品《金鱼和调色板》吧。这幅画的空间构成和意象惊人的大胆与暧昧。窗边似乎是一个金鱼缸，然而我们虽然能看到阳台的栏杆，窗户本身却实在难以辨识。至于金鱼缸背后的垂直黑色色块，想来只能是窗户的纵向隔栏。但如果真的是隔栏，则幅度宽到异常的地步，还被涂成了黑色。

背景的上半部分是蓝色，下半部分则是白色。如果它们分别代表外界和室内，那么中间黑色色块的下半部分是不是在房间里形成的影子呢？另外，用来放置金鱼缸的台子是透明的，而画面右边那只露出一个大拇指的白色调色板也不太寻常。尽管如此，画面整体在造型上

《金鱼和调色板》（*Goldfish and Palette*）
马蒂斯，1914年—1915年，布面油画，146.5厘米×112.4厘米
美国纽约现代艺术博物馆

拥有压倒性的实物存在感，厚涂和刮除等肌理上的多彩表现也确实发挥了效果。其中占据画面最重要位置的，正是会令人联想起《科利乌尔的落地窗》的垂直黑色色块。

然而，对于对"窗户"执着到如此地步的马蒂斯来说，这一意象到底意味着什么呢？画家究竟从"窗户"中看到了什么呢？在一次对谈中，马蒂斯曾有过如下发言："我一直对窗户抱有兴趣。究其原因，是因为窗户是外部和内部的通道。"而在其他访谈中，马蒂斯还曾说过，被窗户分隔开来的内侧和外侧并不是两个不同的世界。对他来说，从水平线到房间之中全都是一个整体。也就是说，窗户非但不是隔断内外的分界线，反倒是连接两个世界的通道。

与之相关的有趣的一点是，马蒂斯不仅只对窗户，对所有既非内部也非外部，将内外两者连接的境界和领域都十分感兴趣，并以此创作了许多作品。例如我能想到的有画家在1911年至1913年两次前往摩洛哥旅行的成果《摩洛哥三联画》。我曾在莫斯科普希金博物馆欣赏过这三幅：《窗外风景，丹吉尔》《阳台上的索拉》《城门入口》，那具有透明感的蓝色之美尤其吸引了我。与此同时，"窗户""阳台"和"门"都处于内部与外部的交界处，这一点也给我留下深刻印象。总之，对马蒂斯来说，连接内侧和外侧的交界的典型意象应该就是"窗户"了。

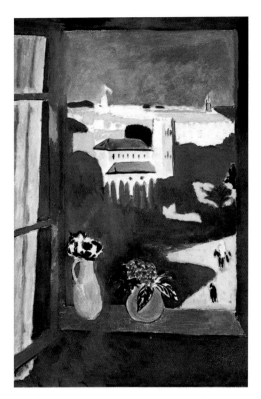

《窗外风景，丹吉尔》
(*Landscape Viewed from a Window, Tangier*)
马蒂斯，1912年，布面油画，115厘米×80厘米
俄罗斯莫斯科普希金博物馆

　　如果是这样，我们该如何理解《科利乌尔的落地窗》，如何理解把敞开的窗户涂黑，令人联想到黑暗的这一作品呢？

左图：《阳台上的索拉》（*Zorah on the Terrace*）
马蒂斯，1912年，布面油画，115厘米×100厘米
俄罗斯莫斯科普希金博物馆

第二章 倒映出的谜团

右图:《城门入口》(*Entrance to the Kasbah*)
马蒂斯,1912年,布面油画,116厘米×80厘米
俄罗斯莫斯科普希金博物馆

○ 承载残酷的黑色

这一大片占据了《科利乌尔的落地窗》中心的黑色，至今已经受到诸多研究者的关注。对它的怪异及给人印象之深，有人从超越绘画问题的文学及哲学角度进行了解读，还有人认为它表达了马蒂斯在面对战争爆发和暗淡的未来时的情感。然而，与毕加索的情况不同，在对马蒂斯的研究中，人们极力避免把围绕在画家周围的个人和社会状况与作品的解读联系在一起。因此对于《科利乌尔的落地窗》中的"黑色"，研究者们终究还是倾向于将其理解为造型上的尝试。

直至近期，在基于科学性调查而举办的展览会"马蒂斯，过激的创意苦心，1913—1917"（2010年，芝加哥美术研究所，纽约近代美术馆）上，有人提出了另一种设想。该设想认为，马蒂斯把这片区域涂成"黑色"，只是在进入下一个创作阶段之前的临时性举措。但由于创作过程中断，最终只得搁置。一种可能是作品并没有完成，另一种可能是现在的状态就是画家眼中的最终完成品。

这或许也是一种解释。然而，如果涂黑只是为了把一开始画的扶手和风景覆盖后重新修改，那这片"黑色"的存在感也太过强烈了。即使除去创作程序的问

题，从画家的角度来说，恐怕也很难把现在的状态视为最终完成品。

经常有人提出，马蒂斯运用的黑色是蕴含"光"的"黑色"，即不是阴暗的黑，而是明亮的黑。的确，马蒂斯曾经提及马奈的人物画，并称赞那是"纯粹的充满光芒的黑色"。

然而，在这里需要注意的是，马蒂斯称赞的黑色，指的是马奈《画室里的午餐》中男性外套的黑色。而根据马蒂斯留下的话，他本人开始运用蕴含光芒的纯粹黑色，是在1916年的作品《葫芦》之后。这样来看，想从1914年的《科利乌尔的落地窗》画面中央的黑色中找出"纯粹的充满光芒的黑色"，恐怕还为时尚早。鉴于透过那片黑色能隐约看到之前描绘的图案，所以即使退一百步，这片黑色也能算是明亮黑色的预兆，但在我来看，那时马蒂斯笔下的黑色基本仍属于阴暗的黑色。

既然如此，在研究《科利乌尔的落地窗》时，我们是否还是需要考虑战争这一状况呢？毕竟当时的马蒂斯甚至有过报名参军的念头。这幅画是马蒂斯在战争刚爆发不久，在避难之所创作的唯一作品，即使其中蕴含战争的阴影，也绝不是什么怪事。在给画家友人查理·卡穆安（Charles Camoin, 1879—1965）的信中，他也

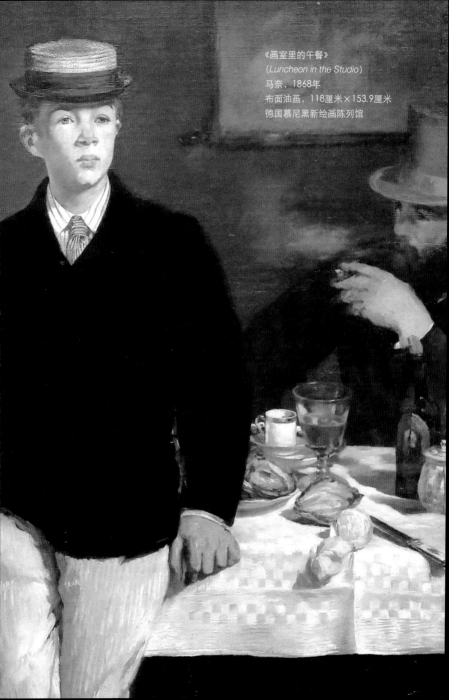

《画室里的午餐》
(*Luncheon in the Studio*)
马奈，1868年
布面油画，118厘米×153.9厘米
德国慕尼黑新绘画陈列馆

《葫芦》(*Gourds*)
马蒂斯，1916年，布面油画，65.1厘米×80.9厘米
美国纽约现代艺术博物馆

曾写道："虽然我不在战壕之中，但我仍心系战况。"并且，对马蒂斯来说，"窗户"是连接外界和内部的通道，这两个世界是不可分割的。战争的不安、黯淡的未来仿佛变成了一片蔓延的黑色，悄无声息地潜入了画家在科利乌尔的房间。

如果要找与《科利乌尔的落地窗》的"黑色"相似的颜色，在同是马奈的作品中，不如说《阳台》背景中的"黑色"更为相近。这幅画描绘的是三个人站在法国北部避暑地的阳台上的场面。和《科利乌尔的落地窗》相反，马奈展现的是从外部看向房间内部的构图，然而落地窗的背景是黑色的平面。

正如马蒂斯所说，马奈是运用黑色的好手，但《阳台》的背景色却例外地昏暗。仔细观察，在画面左侧深处的黑暗中，我们可以隐约看到第四个人物和其他意象，这点和《科利乌尔的落地窗》的构造很相似。以绿色为重点的色彩设计也是两幅作品的共通之处。由于当时《阳台》这幅作品曾在巴黎卢森堡美术馆展出，所以马蒂斯应该有足够的机会看到这幅作品。

然而，虽然马奈的《阳台》是一幅将避暑地的风土人情和洒脱的色调完美结合的优秀作品，但登场人物之间并没有视线交集，令人感受不到心理和感情的

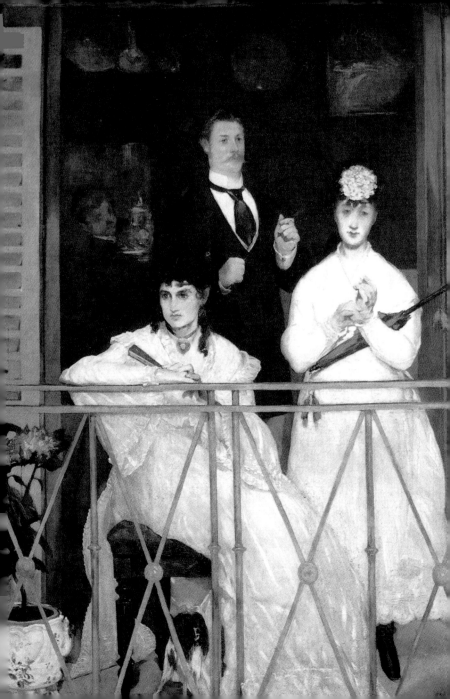

左图：《阳台》（*The Balcony*）
马奈，1868年—1869年，布面油画，169厘米×125厘米
法国巴黎奥赛博物馆

右图:《阳台上的马哈》(*Majas on Balcony*)
戈雅，约1835年，布面油画，195厘米×125.5厘米
美国纽约大都会艺术博物馆

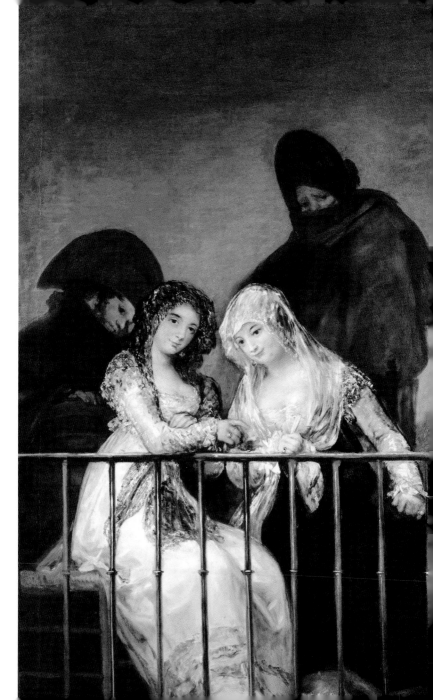

交流。据推测，马奈在创作时参考了弗朗西斯科·戈雅（Francisco Goya，1746—1828）的《阳台上的马哈》。戈雅的作品流露出人物之间的亲密气氛，而马奈《阳台》的气氛却十分冷淡，给人一种难以解读的感觉。超现实主义画家雷内·马格里特（René Magritte，1898—1967）曾把《阳台》中的人物替换为棺材，对近代人的孤独和孤立性进行了夸张表现，是对前辈作品的黑色幽默式戏仿。

然而，虽然马蒂斯并不是在20世纪把《阳台》进行优秀二次解读的画家，但想必马蒂斯从《阳台》中嗅到了近代特有的无情和紧张感。他通过删除其中的人物，把暗示黑暗和阴暗的黑色色块设置在画面中央，来承载被战争卷入的紧张感和残酷性。我想《科利乌尔的落地窗》便是在这种背景下诞生的稀有作品。阴暗又残酷的"黑色"通过连接外界和内部的窗户逐渐涌进房间。当我在2011年春天再次看到这幅作品时，这样的幻景在一瞬间掠过了我的脑海。

右图：《马奈的〈阳台〉》（Manet's Balcony）
马格里特，1950年，布面油画，81厘米×60厘米
比利时根特美术馆

第三章　藏在名画周围的谜团

　　凡·高模仿歌川广重的两幅作品中的日语究竟是随意涂鸦还是有意为之？修拉的《大碗岛的星期天下午》等作品居然含有画家根据色彩理论加上的彩色边框，此举意义何在？塞尚的《打牌者》看似笔触粗犷，其中包含着画家哪些微妙的视觉构想？那些容易被我们一晃而过的细节正透露出艺术家们的用心。

左图：《扑粉的年轻女子》
(*Young Woman Powdering Herself*)
修拉，1889年—1990年，
布面油画，95.5厘米×79.5厘米
英国伦敦科陶德艺术学院

案例一：凡·高的日语 ——"右侧与左侧"事件

○ 异样文字的冲击

凡·高是推崇日本主义的画家，他不仅曾与身为画商的弟弟提奥（Theo van Gogh，1857—1891）一起搜集浮世绘版画，而且会对其中喜欢的作品进行模仿，或是把浮世绘版画作品插入自己的绘画中。可以说，凡·高在各方面都受到浮世绘的极大影响。1887年，他甚至在巴黎常去的咖啡店"铃鼓"举办了浮世绘版画展，可见他对浮世绘的热情非比寻常。而且，凡·高的日本主义不仅限于美术，还延伸到了思想和宗教领域。他把日本视为与大自然和谐共生的贤者居住的世界，是理想化的乌托邦。就算这一看法中有误解和夸大的成分，但总方向并没有错，而且凡·高的迷恋之情也绝无虚假。阅读凡·高的信件，似乎能让人想起已经被现代日本人忘记的重要事物。

在凡·高的日本主义作品中，尤其吸引我的是他对歌川广重（1797—1858）的版画进行模仿的两幅作品。《梅花树（仿歌川广重）》和《雨中桥（仿歌川广重）》这两幅作品，我已经在美术馆和展览会观赏过多次。

这两幅作品模仿的对象都出自歌川广重的代表风景

画系列《名所江户百景》。显而易见，《梅花树》模仿的是《龟户梅屋铺》，而《雨中桥》模仿的是《大桥安宅骤雨》。直到近年，这两幅作品都只被看作是单纯表现凡·高对日本主义兴趣之深的作品。

然而在2005年，出于某种原因，我从画中文字的视角对凡·高这两幅模仿歌川广重的作品进行了研究，突然发现了异样。绘画的部分暂且不提，对于文字部分，凡·高并没有忠实照搬，而只是"做了个样子"，甚至还明显地大胆加上了原画中并不存在的文字。

虽然我对这一情况在之前也大致有些了解，但重新认识到这一点，还是令我受到了不小的冲击。这些原本已经熟悉的画仿佛又呈现出了不同的面貌。问题就在于画中的日本文字及汉字。当然，凡·高不可能懂得日本语，也不可能认识汉字。然而，在这两幅作品中，凡·高对他憧憬之国的文字十分执着。他对文字的兴趣和把文字插入画中的方式令我产生了好奇，于是我决定以我的方式再次对作品进行研究。

让我们先来看看这幅创作于1887年秋季，即凡·高巴黎时代的《梅花树》。由于歌川广重的原画《龟户梅屋铺》与同系列的《大桥安宅骤雨》都在凡·高兄弟的浮世绘收藏品中，所以可以判断凡·高模仿的确实是原

《梅花树（仿歌川广重）》 *[Flowering Plum Tree (after Hiroshige)]*
凡·高，1887 年，布面油画，55 厘米×46 厘米
荷兰阿姆斯特丹凡·高博物馆

《名所江户百景》之《龟户梅屋铺》
歌川广重，1857年，木版画，36.4厘米×24.4厘米
荷兰阿姆斯特丹国家博物馆

《雨中桥（仿歌川广重）》 *[The Bridge in the Rain (after Hiroshige)]*
凡·高，1887 年，布面油画，73 厘米×54 厘米
荷兰阿姆斯特丹凡·高博物馆

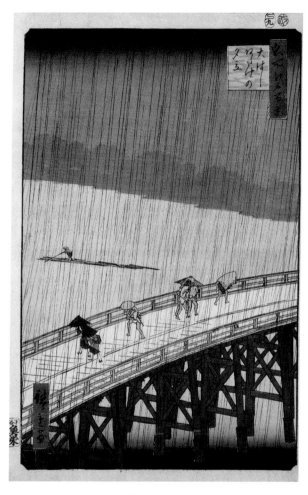

《名所江户百景》之《大桥安宅骤雨》
歌川广重，1857年，木版画，36.4厘米×24.4厘米
荷兰阿姆斯特丹凡·高博物馆

作（然而，不能断定收藏品中所有的浮世绘版画都是凡·高本人的收藏）。

虽说是梅花树，但与"画"的精确度相比，"字"的再现度很低。而且，左右两侧还出现了原画中并不存在的外框，其中还有文字。下方也多了一条横向外框，但里面没有文字。在那左右的竖框上，画家堂而皇之地分别写上了十一个汉字和九个汉字，橙色背景之下的漆黑文字散发着强烈的存在感。这状似画框的外框，是凡·高自己添加上去的。

我们先来确认一下，在凡·高的《梅花树》中出现日本文字的地方一共有五处，分别是左右两侧的外框、模仿作品的右上方出现的长方形纸笺和它左侧的正方形纸笺，以及画面左下方的长方形纸笺。

首先让我们来看一看左右两侧的外框中的大字。左侧写的是"大黑屋锦木江户町一丁目"，右侧写的是"新吉原笔大丁目屋木"。左侧的文字还多少能读通，右侧的后半段则只是罗列了意味不明的文字。经过研究发现，这些文字并不是出自广重的原画《龟户梅屋铺》，而是出自歌川芳盛（1830—1885）的《江户町一丁目大黑屋锦木》和作者不详的《新吉原江户町二丁目稻本屋内香川》。

凡·高的《梅花树》左右两侧的文字

○ 被解读的暗号

画家歌川芳盛是歌川国芳（1798—1861）的弟子，活跃在幕府末期到明治初期，号"一光斋"。歌川芳盛创作过一幅描绘新吉原花魁的彩色浮世绘版画，可以看到画面左边有一行"江户町一丁目大黑屋锦木"，右边也有一行小字"一光斋笔"。

也就是说，《梅花树》左侧的"大黑屋锦木江户町一丁目"这一行字，是从这幅彩色浮世绘版画中摘取的。这幅作品虽然不在凡·高的浮世绘收藏品之列，但在他的收藏品中，有很多幕府末期描绘花魁的美人画。再从文字的符合程度来看，可以确定凡·高知道这幅彩色版画的存在，并引用了其中的文字部分。想来是凡·高不知道日语书写的顺序是从右至左，才以西方的方式把文字从左至右排列。然而，最后"目"字的右上角不知为何多出了两点。

那么，《梅花树》右侧边框中那列意味不明的文字又是如何产生的呢？若与左侧文字仔细比较，我们会发现在右侧的"新吉原笔大丁目屋木"之中，虽然最初的三个字"新吉原"没有出现在歌川芳盛的彩色浮世绘版画《江户町一丁目大黑屋锦木》中，但剩下的六个字"笔大丁目屋木"都能从那幅画中找到。"笔"出自

"一光斋笔"，剩下的五个字"大丁目屋木"在凡·高作品的左侧文字中也被引用。至于最初的三个字"新吉原"，据推测是出自凡·高收藏品中的一幅作者不详的彩色浮世绘版画《新吉原江户町二丁目稻本屋内香川》。画面右边可以清楚地看到"新吉原"几个字。

这么说来，凡·高是把描绘花魁的两幅彩色浮世绘版画中的文字进行了结合，构成了《梅花树》右列的文字。然而，凡·高连汉字的顿笔、提笔，甚至线条的肥瘦都如实进行了模仿，但与忠于原画文字的左列文字相比，右列文字"新吉原笔大丁目屋木"的后半部分却杂乱无章，这到底是怎么回事呢？

从这里开始是我的推测。会不会是凡·高在左侧边框中忠实地仿照歌川芳盛的彩色浮世绘版画写下文字之后，觉得如果右侧也写上和左侧相同的文字，会使画面变得单调无趣呢？如果凡·高真的那样做，本质上也等同于破坏了歌川广重的《龟户梅屋铺》左右非对称式的优秀构图。

那么该如何防止单调呢？如果将左侧的"大黑屋锦木江户町一丁目"的前半部分每隔一个字取一个字，即取"大屋木"三个字，再加上后半段的最后两个字"丁目"，就变成了与右边的"新吉原笔大丁目屋木"后五

个字相同的内容。然而，"大"字的笔画粗重，十分显眼，如果用在右侧开头，便会与左侧重复，于是画家便把在左侧完全没有使用过的"新吉原"和"笔"字放在了最前面。至于下面五个字的排序问题，如果按顺序排成"大屋木丁目"，则"丁目"又和左边一样出现在最后，于是便把"丁目"放在"大"和"屋"之间，变成了"大丁目屋木"。

也就是说，为了不让左侧和右侧边框中的汉字产生相同的印象和视觉效果，凡·高同时使用了从原画中忠实取用的文字和把范围扩大后任意选用的汉字，并把文字顺序打乱，进行了左右组合。虽然在右侧采用与左侧完全不同的文字也是一个方法，但那样一来，左右两侧的文字之间就彻底失去关联性，实在没有什么乐趣。凡·高想必不太清楚表意文字汉字的含义，但他对文字形态的反应极为敏感。他肯定是在考虑画面整体效果的基础上选择了这些文字，并将其加进了画面之中。

接下来是凡·高的《梅花树》中的文字。让我们把歌川广重的《龟户梅屋铺》画面右上方写着"名所江户百景"的长方形纸笺和写着"龟户梅屋铺"的正方形纸笺与凡·高模仿之作的相同位置做个对比。就算抛开正方形纸笺底色不同这一点，文字的数量和顺序也明显不同。与"名所江户百景"相对应的长方形纸笺上只有状

歌川广重的《龟户梅屋铺》右上方的正方形纸笺和长方形纸笺，以及左下方的长方形纸笺

凡·高的《梅花树》右上方的正方形纸笺和长方形纸笺，以及左下方的长方形纸笺

似"所百景"的寥寥几笔，而与"龟户梅屋铺"相对应的正方形纸笺上则只有"江户"两字能勉强辨识，后面的字完全无法识别。由此可见，凡·高对文字的模仿可以说只是做了个样子。

另外，画面左下方的长方形纸笺也是一样，在原画中写的是"广重画"，而在凡·高画中的文字则无法解读，只能勉强推测出第三个字是"锦"。当然，对没有学过日语的凡·高来说，无法准确复制包含草书在内的那些汉字是很正常的，不如说反而应该称赞他那不屈不挠的努力。然而，如果他真的有心，其实应该有能力模仿得更像，所以我们推测他应该是在处理文字时故意没有完全照抄。

依我所见，《梅花树》中的正方形和长方形纸笺上的文字乍看像是随便描了个大概形状，实际上却能帮助我们确认左右两侧边框中的文字。右上角的长方形纸笺中状似"所百景"的"百"其实可以解读为"丁目"，而正方形纸笺左边的两个字正是"大"和"木"。先前我们已经提到，左下角的长方形纸笺中的最后一个字可以解读为"锦"。这样一来，"丁目""大""木""锦"这五个字也都包含在"大黑屋锦木江户町"之中。

接下来，同样是在左下角的长方形纸笺中，开头的三个字看似无法解读，但其中应该包括了作者不详的浮世绘《新吉原江户町弍丁目稻本屋内香川》中的"本"字。至于原因，是因为"大"和"十"合成"本"字的构成法与凡·高的观念有着共通之处。说着说着，仿佛越来越像是在解读暗号了。总而言之，凡·高在模仿歌川广重原画中的长方形和正方形纸笺时，有意将写在左右两侧边框中的文字进行了替换。

根据以上对凡·高的《梅花树》中出现的日本文字的探讨，我们可以发现，凡·高不仅没有对原画中的文字进行精确模仿，还把与原画无关的其他版画中的文字引进了画面。也许他是想通过加入更多汉字，来使画面的日本气氛变得更加浓厚。

被日本文字吸引的凡·高想必并不只想对原画进行单纯的模仿。他的目的在于在正确模仿画面的基础上，通过正方形纸笺和两个长方形纸笺，以及追加的左右边框中的五处文字，试图表现汉字富有动感的形态和相互之间的共鸣效果。这是一幅将日本文字作为素材使用的极为独特的日本主义作品。

被转化的日本

另一幅模仿歌川广重的《名所江户百景》中的《大桥安宅骤雨》的作品《雨中桥》又有什么特征呢？从不仅是模仿，还在边框里加上了汉字，成为独特的日本主义作品这一点来看，这幅作品看起来与《梅花树》似乎同属一种类型。其实这两幅作品看似相似，实则不然。

凡·高的《雨中桥》也是一幅将歌川广重的原画忠实进行放大的模仿之作。与《梅花树》相同，这幅作品的色彩比原作更加鲜艳。画家不仅对桥和人物，而且对表现雨势的细线都仔细进行了描绘，模仿时的用笔也十分熟练，使人能感受到凡·高对歌川广重的敬意，以及对日本强烈的憧憬。

然而，这幅画与之前的作品相比，有两个较大差异。第一是加入文字的边框从左右两边增加至上下左右四边，第二是把原画中的一个正方形纸笺和两个长方形纸笺移到了外侧的边框上，数量还从三个翻倍成了六个。这可以说是本质性的差异了。

在对这一点进行论述之前，让我们先来对文字进行解读。这次画面周围带有文字的边框共有四列。

左侧边框中是纵列的"吉原八景长大屋木"，右侧

的边框中是纵列的"大黑屋锦木长原八一（？）景"。而上边的边框中是横向的"木吉原八景吉长八（或'入'）内"，中间的"八景"二字字体较小，且为竖版排列，下侧边框中则是横向的"新吉原大丁目町一吉"，"丁目"和"町一"是竖版排列。虽然无法完全肯定，但画家基本上是把在前作《梅花树》中用过的文字进行重复使用。新登场的文字是"八"和"长"，新出现的语句有"吉原八景"，"吉原""景"的文字本身在《梅花树》中也有出现。这些新登场的文字和语句的出处又是哪里呢？

和已经出现过的"新吉原"相同，"吉原八景"的出处也有很多可能性，遗憾的是，在凡·高的浮世绘收藏品中还没有出现具有说服力的作品。作为参考，我们可以举出溪斋英泉的《吉原八景》系列中的《丸海老屋内玉川》，但目前当然没有凡·高对这幅浮世绘进行参考的证据。

关于另一个"长"字，在凡·高收藏品中的两幅版画中有所出现，可能被凡·高用作参考。虽然凡·高作品中的该字是黑色镂空字体，但从感觉上来看，歌川国芳的《青楼美人集》系列中的《冈本屋内长太夫》似乎更可能给凡·高留下了深刻印象。

接下来，我们来研究一下被移到上下左右的边框角落，并且数量还有所增多的长方形纸笺和正方形纸笺。

凡·高的《雨中桥》左右两侧的文字

右图：《吉原八景》之《丸海老屋内玉川》
溪斋英泉，19世纪，木版画，37.1厘米×25.1厘米
美国波士顿艺术博物馆

右下角和左下角的三张纸笺上的文字似乎可以辨识，虽然由于字迹比较潦草，有一些地方比较暧昧，但可以肯定右下角长方形纸笺上写的是"名所江户百景"，左下角正方形纸笺上写的是"大桥安宅骤雨"，旁边长方形纸笺上则是"广重画"。与《梅花树》不同，这幅模仿之作在一定程度上试图忠实再现原画《大桥安宅骤雨》中的文字。然而，右上角和左上角的三列文字很难解读。右上角的长方形纸笺上看不出是什么字，而旁边的正方形纸笺只能分辨出"长"字，左上角的长方形纸笺只能看出"木"和"原"二字。看来，凡·高是在有意采用不同的文字。

这里需要注意的是，画家通过在《雨中桥》的四边加上边框，产生了一种画框般的效果。考虑到画家在绿色底色上以适当的间隔插入红色文字，以及在对角线上富有平衡感地设计了正方形纸笺和长方形纸笺的位置，我们可以认为这是一幅非常具有装饰性特质的画框。

另外，把正方形纸笺和长方形纸笺移动到边框上，也意味着把文字从画中去除。除了签名和记年（制作年份），传统西方绘画原则上要求绘画和文字明确分开。在这层意义上，绘画内容明显更为突出的《雨中桥》虽

左图：《冈本屋内长太夫》
歌川国芳，1830年代，木版画，35.4厘米×23.4厘米
荷兰阿姆斯特丹凡·高博物馆

凡·高的《雨中桥》右下方的长方形纸笺和左下方的正方形及长方形纸笺

凡·高的《雨中桥》右上方的正方形及长方形纸笺和左上方的长方形纸笺

然是对歌川广重版画的模仿，却仿佛离日本文化的世界很远。

我们在"向黑暗敞开的窗户"事件中曾经提到，西方绘画中有把绘画比喻成"敞开的窗户"的传统，而凡·高模仿的江户骤雨景象，正像是从窗户看到的景色一般。虽然模仿的是日本彩色浮世绘版画，但凡·高最终却把原作转换成了带有画框的西方风格绘画。在《梅花树》中，凡·高强调了汉字的形态，在觉察到日本文化与西方绘画之间存在矛盾的前提下，他试图将绘画与文字并存的日本文化形式原封不动地吸收。然而，在已经足够成熟的模仿之作《雨中桥》中，凡·高作为西方画家的感性开始凸显。依我所见，虽然凡·高的这两幅日本主义作品都超越了单纯的模仿，但两者追求的其实是不同的文化。

话说回来，凡·高为什么会从《名所江户百景》系列中选择这两幅作品呢？《龟户梅屋铺》采用了在前景中对意象进行放大特写的崭新构图，《大桥安宅骤雨》则是一幅捕捉远景的富有意趣的作品。这两幅同属一个系列的作品风格迥异，却均是一流名作。选择这两幅作品的凡·高所具有的审美水平也实属上乘。下次我一定要看到凡·高的这两幅作品摆在一起展出的场景。如果歌川广重的原作也能挂在旁边，那就再理想不过了。

案例二：修拉的画框 ——"内侧与外侧"事件

○ 令人疑惑的边界

我记得自己第一次看到芝加哥那鳞次栉比的超高层摩天大楼时，突然觉得眼前的景象与修拉的《大碗岛的星期天下午》十分相称。也许是因为在我眼中，修拉用富有韵律感的方式把缺乏动态的人物安排在画面中的几何式构图，与连绵不断的坚硬大楼的形象重叠在了一起。刚刚在芝加哥艺术学院的展厅中观赏到修拉杰作的残像，还一直在我脑海中挥之不去。

我第一次来到藏有丰富法国近代绘画作品的芝加哥艺术学院，应该是距今已经有二十多年的一个夏天。这座美术馆中收藏了大量印象派和后印象派的优秀作品，是研究者向往之地。在其中，我无论如何都想看到的，还要数这幅《大碗岛的星期天下午》。如果没能看到这幅修拉使出浑身解数的大作，说心里开了个大洞可能有点夸张，但我想看到作品实物的期盼程度确实有这般强烈。

当在展厅与这幅作品面对面时，看着那没有一丝漏洞的构图和人物布局，布满画面每个角落的点描，以及表现巴黎郊外阳光的经过精密计算的色彩表现，我确实深受感动，发自内心地觉得"能来到这里真是太好了"。

然而，该怎么说呢？那心里隐隐的失望不知是因为过于期待，还是因为面对那经过精密计算的极高完成度而感到无从下手。现在看来，原因之一应该出在画框上。我们已经习惯在画集的插图中欣赏不带画框的画，所以平时几乎意识不到画框的存在。然而，当来到美术馆或展览会时，我们便会发现基本上所有绘画作品都配有画框。即便如此，也没有人会一边关注画框一边欣赏绘画，画框终究只是配角。

而在欣赏修拉的作品时，至少在看到《大碗岛的星期天下午》这幅作品时，我把那设计简洁的白色画框遗忘在了脑海之中。对于当时对作品画框没什么兴趣的我来说，这个白色的画框让我感到有些意外，甚至有些扫兴，因为那看起来实在不像是一个像样的画框。现在的我知道那其实反而和修拉的作品更加相称，但当时的我认为那样的画框对绘画内容极为丰富的作品来说，实在有些不足。我之所以会感到失望，或许就是出于这个原因。

在实际看到《大碗岛的星期天下午》时，我还有另一个新发现。我发现在白色画框的内侧，也就是绘画边缘，有一条细长的带状边框。那是一种描绘在画上，起到画框效果的边框，描绘手法与绘画的内容部分相同，都是点描形式。这个发现也令我感到十分惊讶。作品自带边框，也就是说从某种意义上来看，这幅作品的画框

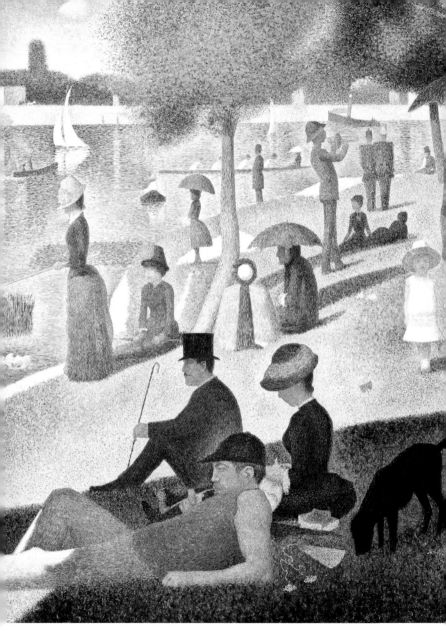

166

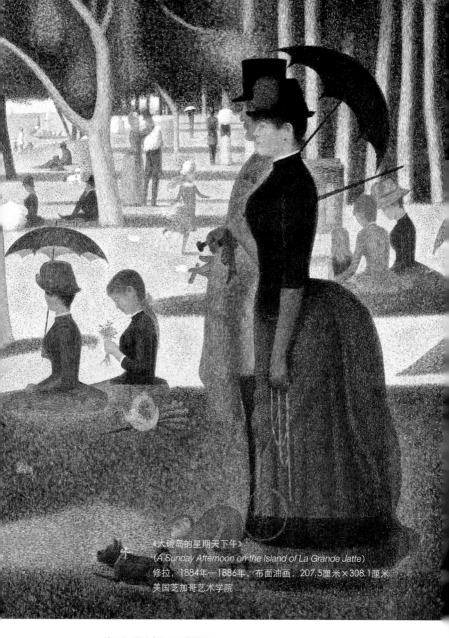

《大碗岛的星期天下午》
(*A Sunday Afternoon on the Island of La Grande Jatte*)
修拉，1884年—1886年，布面油画，207.5厘米×308.1厘米
美国芝加哥艺术学院

位于展厅的《大碗岛的星期天下午》

变成了两个。然而这个边框是画家画上去的，所以也属于画的一部分。

面对这一从未想象过的情况，我的困惑渐渐转为好奇。我大概就是在这个时候开始意识到，这个现象中蕴含着需要仔细研究的问题。在那之后，我时不时便会想起此事，在调查和考察中度过了漫长的岁月。事到如今，我认为已经到了对修拉的画框进行重新探讨的时机。

首先我们要确认一点。在为作品布置边框时，修拉并非仅仅使用了本来意义上的"画框"。正如上文所说，修拉还会沿着"画框"内侧的画布边缘画上带状的边框。在这种情况下，若以点描手法上色，我们将其称为"边框"，若以普通手法上色，我们则称其为"画在内侧的画框"。另外还有在原本的画框上用颜料涂色的情况，我们称其为"给画框上色"。在论述修拉作品中的画框时，我们需要先了解这些出现在修拉作品中的画框种类。

接下来，让我们回到《大碗岛的星期天下午》的"边框"上。的确，我们能看到有一条细长的带子绕在画的边缘，这可以说是带有"画框"功能的边框，然而与真正的画框还有很大的区别。这一边框是画在画布上的，这当然是一个很大的不同，但我们还会发现，这条带子的颜色极为丰富。也就是说，修拉采取点描手法画

出的这一"边框"并不是单纯的单色,而是有色调变化的。

　　与印象派画家喜欢凭借经验和直觉运用大块笔触分割色彩相比,修拉和新印象派画家喜欢对自然光带来的色彩效果进行理论的、科学的分析,在画面中排布小小的色点。这正是被修拉自己命名为"点彩主义""分割主义"的新型点描画法。而修拉不仅将这一技法运用在绘画本体中,还用在了"边框"上。并且,为了使绘画本身接近边缘的部分和"边框"颜色形成补色对比关系(红与绿、蓝与橙、黄与紫等,能够把彼此衬托得更鲜艳的互补的颜色组合),画家还对点描的颜色进行了变化。

　　把画面左下角的部分扩大,我们便能发现与深绿色草地接壤的"边框"主要由红色小点组成。另外,横躺在草地上的男性的裤子本来应是蓝色,其中却还夹杂着蓝色的补色橙色,被强光照射的部分还变成了白色。然而,在靠近裤脚的位置,橙色开始逐渐变深,于是边缘处"边框"中的补色蓝色也随之变深。综上所述,修拉的"边框"是画家对画面整体色彩组合进行精密考量的结果,乍看之下像是虚拟的"画框",其实更应该看作是绘画的一部分。

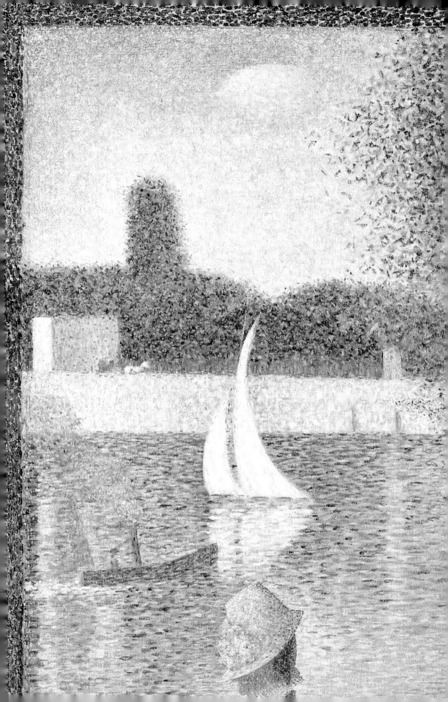

《大碗岛的星期天下午》左上方细节

《大碗岛的星期天下午》
左下方细节

对已完成的作品进行重新上色

说到底，"画框"的用处和功能是什么呢？在19世纪，主流画框是在木雕上印上金箔，或在石膏造型上涂上金箔或颜料的传统类型，既有衬托作品，增加价值的"装饰"美学作用，同时又承担着把作品和周围世界加以区隔的"分界线"的本质性功能。也就是说，画框是把绘画内侧与外侧分离开来的分界线，以显示绘画是与周围世界分开的独立存在。

然而，在19世纪70年代到80年代的印象派画展中，印象派画家们尝试了新的展示方法。在那时，印象派中就已经有人对传统画框产生了不满，开始探索与自己作品相符的新型画框形式。对于印象派来说，绘画已经不再是与现实一模一样的三维模式图像，色彩表现和笔触效果才是他们更加注重的因素。随着这种对造型表现的独有的追求程度逐渐加深，装饰性的金色画框变成了碍事的框架，因此画家们便开始尝试使用白色画框，或反过来把画框涂成能够衬托绘画的补色。这些尝试预示了在那之后修拉和新印象派面对的关于画框的问题。

实际上，我们已经得知最初修拉也曾经对印象派进行模仿，采用白色的画框。《大碗岛的星期天下午》这一创作于1886年的作品起初也是以白色画框装饰的。这

点我们能从他在之后创作的《裸女》中得到确认。画中
向着不同方向摆出姿势的三个裸女所处的空间是修拉的
画室，而在她们背后左侧墙壁上挂着的便是《大碗岛的
星期天下午》。我们可以看出画家给那幅画配的是以两
列平行凹槽为装饰的宽幅白色画框。想必画家觉得这干
净利落又中性的边框与自己这幅采用点描画法的作品十
分契合。

　　然而，这个白色画框后来不幸遗失，而这幅作品在
经过个人收藏后又被赠予芝加哥艺术学院，至今已经换
过了数次画框。我当时在展厅看到的是将原本的画框进
行复原之后的白色画框，如今已被替换成了更为简洁的
白色方框。

　　其实，我们从《裸女》的画中画里还能得到另一个
有益信息，那就是修拉在1886年完成《大碗岛的星期天
下午》时，并没有在作品中画上"边框"。《裸女》于
1888年完成，在该作品背景中出现的《大碗岛的星期
天下午》的画中画里，并没有出现那条"边框"。

　　实际上，修拉开始在作品中加入"边框"，是在
1888年到1889年这一时期。也就是说，只凭白色画框已
经无法满足的画家在作品完成的两三年后，又在作品中
加上了"边框"。这样看来，《大碗岛的星期天下午》

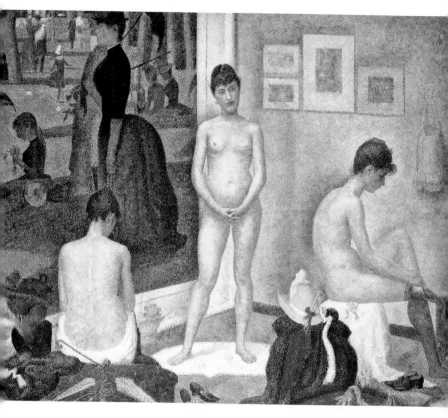

《裸女》（*Nakedness*）
修拉，1887年—1888年，布面油画，200厘米×249.9厘米
美国费城巴恩斯基金会

的创作过程绝不简单。让我们再来确认一下这幅作品的创作历程。

这幅从1884年到1886年，历时两年完成的《大碗岛的星期天下午》是修拉最大的野心之作。这幅作品在1885年3月已经诞生过一个完成版本，但那时画家并没有运用点描技法，而是用细腻的笔触进行描绘。点描画法的确立，是在1885年夏天，修拉在位于法国西北部诺曼底海岸的城市格朗康创作海景画的时期。《船只，低潮》就是证据之一，然而其中的"边框"仍是画家在后来加上去的。修拉随后回到巴黎，用点描技法重新描绘了《大碗岛的星期天下午》，于1886年春天完成。不用说，在之后的展览会展出时采用的是白色画框版。

然而，从1888年到1889年前后，修拉决心给过去所有运用点描手法创作的作品都加上"边框"。《大碗岛的星期天下午》的完成作也是其中之一。他甚至给作品准备前期的构图习作也加上了"边框"，想来是在给完成之作加笔之前先进行的练习。而对于其他作品，画家把《船只，低潮》等在1885年之后创作的点描作品也加上了"边框"，可以看出修拉对于这一手法十分执着。然而对于修拉来说，通过点描描绘的"边框"还并不是全部。

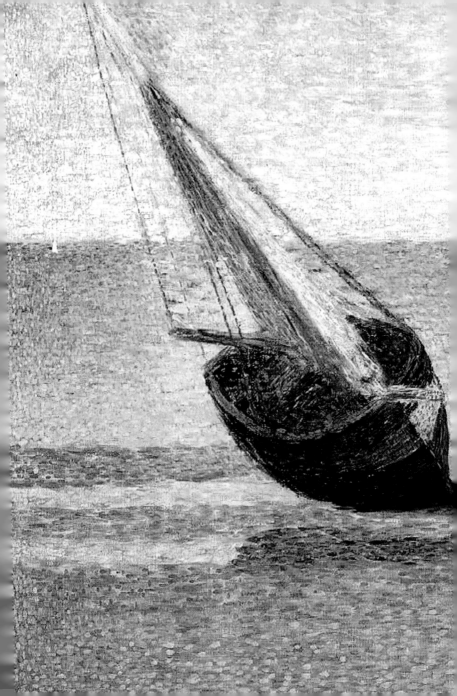

《船只，低潮》（*Biats, Low-Tide*）
修拉，1885年，布面油画，66厘米×82厘米
私人收藏

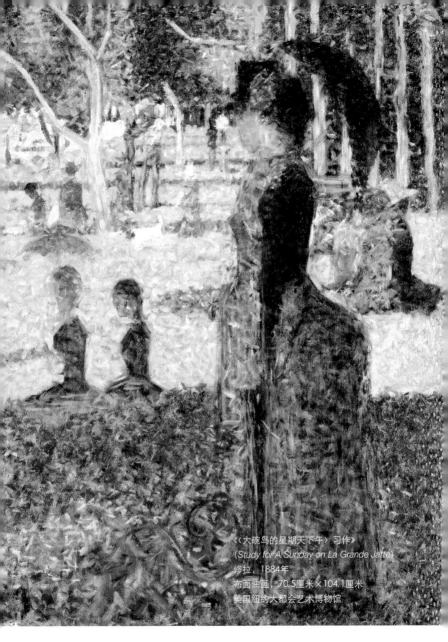

《〈大碗岛的星期天下午〉习作》
(*Study for A Sunday on La Grande Jatte*)
修拉，1884年
布面油画 70.5厘米×104.1厘米
美国纽约大都会艺术博物馆

○ "边框"的动摇

之所以这样说，是因为在修拉的作品中还存在"给画框上色"这一类型。比如1886年的作品《黄昏，翁弗勒尔》的画框就是修拉在1889年到1990年前后重新用点描手法涂色完成的。仿佛在与绘画对话一般，画家一边对补色关系进行微妙调整，一边用点描将画框填满，以衬托黄昏时柔和的光芒表现。

这种"给画框上色"的类型，从时期上来看，比加上"边框"出现得更早。修拉在1887年夏天创作《裸女》时，萌生了给画框涂上颜色的念头。这幅作品在1888年发表之际也形成了不小的话题。遗憾的是，在修拉的作品中，将原本的画框保留下来的画作几乎已经绝迹，而被重新涂上颜色的画框现在也大多已经丢失。但"给画框上色"与加上"边框"一样，对修拉来说都是给绘画镶框的极为重要的手法。

到了1889年之后，修拉在创作作品的同时，也在不断实践着加上"边框"和"给画框上色"的手法。由此可以推定，从这一时期开始，修拉开始意识到与绘画边框相关的多种表现形式，并开始摸索具体方法。

我们还必须提到在修拉后期作品中与上述手法相关

《黄昏，翁弗勒尔》(*Evening, Honfleur*)
修拉、1886年，布面油画、78.3厘米×94厘米
美国纽约现代艺术博物馆

的第三个手法，即"画在内侧的画框"。从修拉在1889年到1890年创作的《康康舞》中我们能够看出，画家在画框内侧的画布边缘画出了像画框一般的彩色色带。这种手法与加上"边框"的不同点在于画家没有运用明确的点描，即使他对补色关系有所意识，也只运用了单一的浓烈色彩。对于边框的形态本身，画家也花费了一番苦心，具体例子可以参考《康康舞》画面上方的门拱形等细节。

而画家的遗作《马戏团》这幅作品，则同时运用了"给画框上色"和"画在内侧的画框"两种手法。我们可以看出画家考虑了黄与紫、蓝与橙的补色对比，并对人物的姿势和平衡进行了计算，最终运用深蓝和深紫色的二重"画框"，提升了画面效果。

综上所述，在以《大碗岛的星期天下午》的"边框"为契机，对修拉作品中的"外框"进行调查之后，我们获得了意想不到的视角。在修拉的作品中，"画框"是从属于"绘画"的"装饰物"，将其视为区别绘画与周边世界的"分界线"的单纯想法已不复成立。修拉把"画框"本身涂成"彩色"，或是在"画框"内侧以点描形式加上"边框"，又或是在画面中添加与画框类似的外框。在看到这些多种多样的外框时，我们可以推测修拉并没有把"绘画"和"画框"区别看待，而是

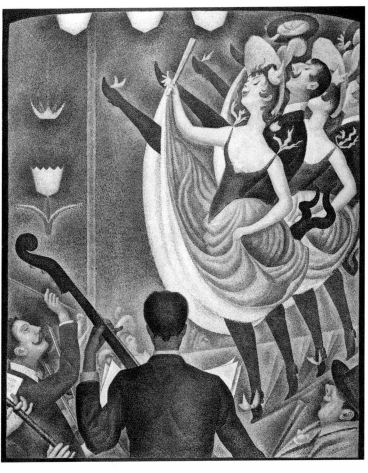

《康康舞》(*Can-can*)

修拉，1889年—1890年，布面油画，170厘米×141厘米

荷兰奥特洛克勒勒 - 米勒博物馆

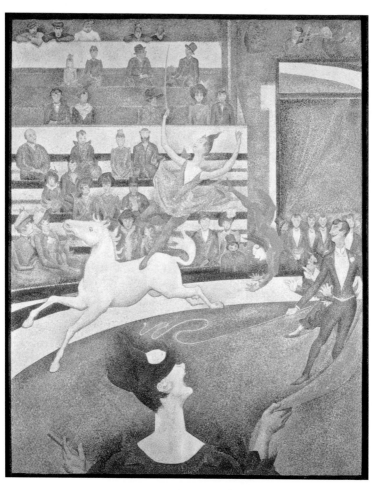

《马戏团》（*The Circus*）
修拉，1891年，布面油画，185厘米×152厘米
法国巴黎奥赛博物馆

在构想绘画作品时，就把"画框"也列入了考量之中。

特别是在运用"给画框上色"的手法时，这一倾向表现得非常明显。而"边框"和"画在内侧的画框"也并不是单纯的缓冲地带。虽然它们能起到缓和从"绘画"到"画框"唐突转变的作用，但它们同时也属于绘画的一部分。它们处在绘画内侧与外侧的中间领域，表现出既不属于内部也不属于外部的暧昧感。

西方绘画在表现模拟现实的效果时，需要在绘画和周围现实世界之间划出明确的界限，而画框便承担着这一功能。然而，当绘画变成从现实中独立出来的造型物之后，画框本来的功能被弱化，开始以各种各样的形式融入绘画之中。而最终为"外框"和"画框"的存在赋予丰富变化，试图让它们被绘画吸收的，可以说就是修拉。

据称对修拉来说，艺术的关键词是"调和"。在看到《大碗岛的星期天下午》时，我们能看出这幅作品中包括了在巴黎郊外的小岛上享受度假的各个阶层、各种职业的人之间的调和，以及传统古典式构图与近代新主题之间的调和，还有把色彩理论和光学理论应用在绘画中的艺术和科学的调和。除此之外，我们还通过这幅作品重新审视了绘画内侧与外侧的关系，看到了绘画与外框的调和。

案例三：塞尚的椅子 ——"内侧与外侧"事件再发

○ **不自然的细节**

2010年秋天在伦敦科陶德艺术学院观赏"塞尚笔下的《打牌者》"展的记忆，至今仍鲜明地留在我的脑海中。抛开《淋浴者》系列，《打牌者》系列可以说是塞尚人物画的代表作品。能有幸看到这一系列几乎所有的作品（在五幅完成作中，虽然有两幅未被展出，但有很多相关作品展出），我不禁感叹自己真是幸运至极。

之前我也曾有几次从巴黎到伦敦看展再当天赶回的经历，虽然行程很辛苦，却也很值得。在我一边思考一边在展厅游走时，这幅收藏于科陶德艺术学院的《打牌者》吸引了我的视线。我最先注意到的是这幅画中出现了与同系列其他作品的不同之处。对这一点感到不可思议的我停下脚步，开始思考原因。

说到底，关于《打牌者》系列这五幅作品的创作年代和创作顺序，目前还没有决定性的证据，因此有很多种说法。由于笔者没有余力一一整理，故在此为读者介绍最新的研究成果。据最新成果表明，《打牌者》系列是以在塞尚家的别墅亚得布番农庄工作的农场劳动者为模特的系列作品，其中出现了四五人的两幅作品是在

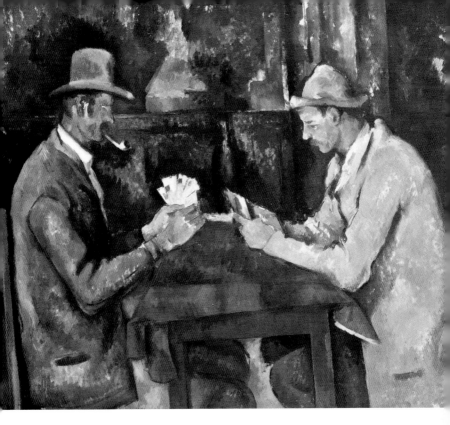

《打牌者》（*The Card Players*）
塞尚，1892年—1896年，布面油画，60厘米×73厘米
英国伦敦科陶德艺术学院

1890年到1892年间创作而成，另外三幅描绘面对面坐在桌前的两人的作品则是在1892年到1896年前后创作完成。

再分得详细一些，在利用红外线等调查手段对技法、修正过程、习作进行研究之后，我们可以判断在那两幅以多人为描绘对象的画中，画家最先创作的是"大都会作品"，之后才是画幅更大、内容也更丰富的"巴恩斯作品"。这一结论与迄今为止的主流顺序相反。至于另三幅把场景从简朴的室内转为类似咖啡厅的作品的时间顺序，通常看法倾向于把最大的"私人收藏作品"排在最前面，然后是"科陶德作品"，最后是画幅虽小但质量很高的"奥赛作品"。然而，最新的调查结果提出另一个主张，即试错痕迹最多的"奥赛作品"是最早的实验之作，之后是"私人收藏作品"，最后才是"科陶德作品"（最后两幅作品的制作顺序也有互换的可能）。我个人支持这一最新主张，理由是虽然我也赞成那些对"奥赛作品"的赞美，但在这次的展览会上，"科陶德作品"展现出了画家经过缜密推敲的纤细结构性，其精练程度给我留下了强烈印象。

我为什么会如此在意"科陶德作品"呢？也许在读者朋友眼中只是个微小的细节，但唤起我注意的其实是那两个男人的椅背。一般情况下，恐怕不会有人注意到这位于绘画两端看似不太重要的意象。之前我也从未注

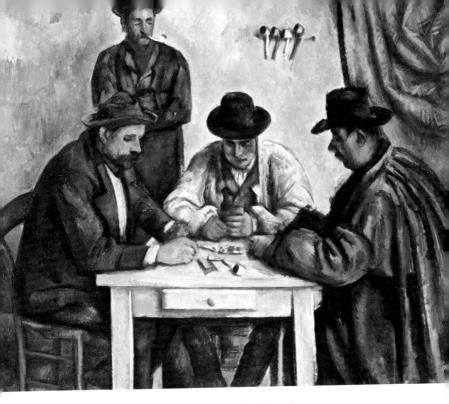

《打牌者》（*The Card Players*）
塞尚，1890年—1892年，布面油画，65厘米×81厘米
美国纽约大都会艺术博物馆

第三章 藏在名画周围的谜团

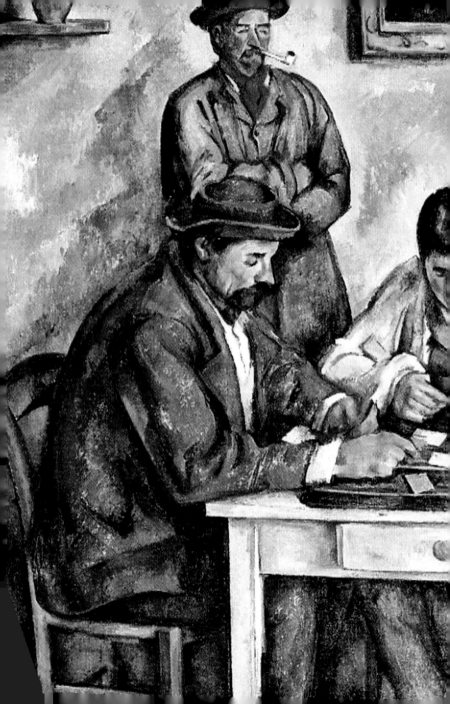

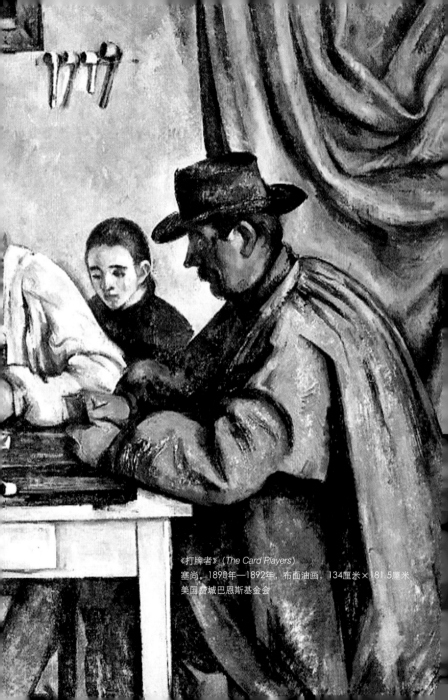

《打牌者》(*The Card Players*)
塞尚，1890年—1892年，布面油画，134厘米×181.5厘米
美国费城巴恩斯基金会

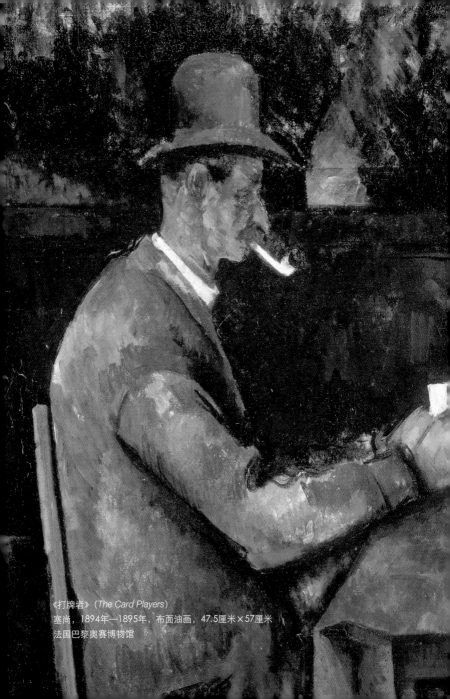

《打牌者》(*The Card Players*)
塞尚，1894年—1895年，布面油画，47.5厘米×57厘米
法国巴黎奥赛博物馆

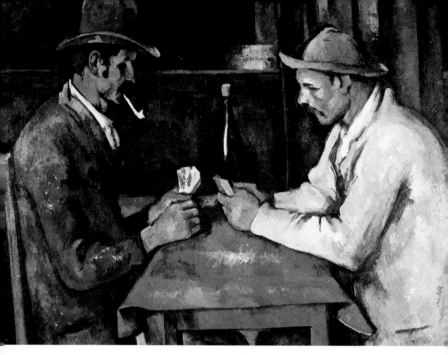

《打牌者》(*The Card Players*)
塞尚，1892年—1893年，布面油画，97厘米×130厘米
私人收藏

意过这个细节。然而仔细观察，我们便会惊讶地发现，这两个男人坐的椅子居然完全不同。怎么会有这种事发生呢？

画面左边男人的椅背形状笔直向下，颜色是和其外套相同的蓝灰色。与此相对，右边男人的椅背略微朝外侧弯曲，颜色虽比男人外套的土黄色更深一些，却也是属于同色系的茶色。这两把椅子的差别给我留下了深刻印象，同时也让我感到无法理解。为什么同

一张桌子旁的两把椅子会如此不同呢？

在现实中，虽然不能断定一张桌子旁绝不会出现两把不同的椅子，但这确实不能算是普遍现象。再加上画中的室内空间看起来像是咖啡厅之类的场所，就更让人觉得奇怪。在一张桌子边放置形状和颜色截然不同的两把椅子，会使人感觉不安定，觉得似乎有什么不对劲。塞尚想必是故意采用了反常的设定。

我的第一个疑问是，为什么他要安排如此不自然的设定呢？顺便一提，如果对同系列其他作品中的椅子进行观察，则会发现在"大都会作品"和"巴恩斯作品"中，观众基本上看不见画面右侧穿蓝色罩衫的男人的椅子。至于那三幅描绘两个人物的作品，在目前被视为最早诞生的"奥赛作品"中，两个男人也不在画面中央，而是出现在画面偏右的位置，使观众同样无法看到画面右侧男人的椅子。然而，在伦敦展览会上没有展出的"私人收藏作品"中，虽然不太显眼，但画面右端的椅背略微露出了一些。塞尚在最后两幅作品中，对与椅子相关的画面构图进行了改变。特别是在"科陶德作品"中，画面右边男人的椅背被明确地表现了出来。为什么他要这样做呢？我的眼睛久久无法从能够明显看到两张椅背的"科陶德作品"上移开。

精妙缜密的规划

如果从椅背出发，进而观察画面整体，我们便会发现在《打牌者》这一系列中，"科陶德作品"那经过缜密计算的精妙造型特性尤为突出。

画中那两名面对面的男性十分具有对比性。从两人上衣的颜色来看，画面左边的男人的上衣是蓝灰色，画面右边的男人的上衣则是土黄色，冷暖色的对比十分明显。而上衣的口袋部分也都是比各自的外套底色略深，左边是深蓝，右边是茶色，成了衣服的点缀。而桌子下方两人的裤子颜色却与上衣相反。画面左侧男人穿的是夹杂着土黄色和茶色的裤子，而画面右侧男人穿的则是蓝灰色裤子。顺便一提，两人帽子的颜色也与裤子颜色相近。画面左边男人的帽子是略带土黄色的茶色，而画面右边男人的帽子则是略带红色的蓝灰色。

从最终结果来看，色彩被画家巧妙地设置成了左右交叉的形式。画面左边男人的穿着在蓝灰色系中掺杂着土黄色、茶色系，而画面右边男人的穿着则是土黄色系中掺杂着蓝灰色系。

这还不是全部，再来关注一下形态方面。我们会发现，画面左边男人的帽子是圆筒形，与画面右边男人

伦敦科陶德艺术学院收藏的《打牌者》左右两侧的
男性形象

的山形帽子形成了对比。而两个男人的体态也被画家赋予了造型感，仿佛与帽子的形状构成呼应一般。左边的男人背部挺直，身体略微离开桌子，整体形成了一个筒形。而右边的男人弓着背，把肘部以下的部分靠在桌上，整体形成了一个隆起的山形。我们不得不怀疑，包括椅背在内的整个画面的左右部分，都是画家在考虑对比性的前提下构建而成的。

而这还没完，请观察一下两人拿着扑克牌的手部。画面左边男人的手指能看出具体根数，但画面右边的男人似乎把手指攥了起来，只能看清一根手指。扑克牌本身的画法也很有对比性。画面左边的男人把牌面露了出来，画面右边的男人手里的牌则以背面示人。画面左边男人的白色牌面上有红色和蓝色的几何标志，使得这些占据很小面积的意象因这些标志而变得显眼。

扑克牌的表现手法其实也与背景有所呼应。背景中状似木板的下半部分被画家涂成了深红色，而状似出口（或镜子）的上半部分则被涂成了蓝色。背景中还随处夹杂着不同的颜色，特别是中央靠左上部的红色和蓝色色块格外显眼，想必就是在与扑克牌正面图案的红色和蓝色相呼应。另外，在画面右上部能看到少许土黄色，这大概是在与画面右边男人的黄土色上衣相呼应。右边男人的帽子之所以夹杂着少许红色，想

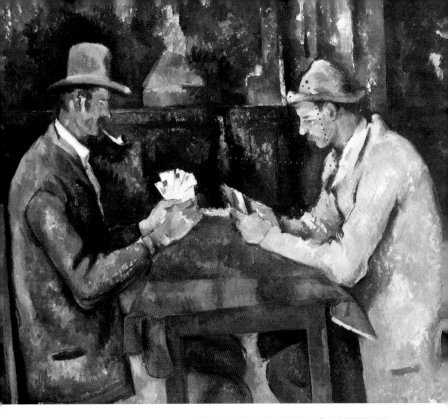

右侧人物上衣领子附近的绿色、背景中短短的几道绿色和桌子另一端的红酒瓶的绿色形成了三角形。

来也是为了更加接近旁边木板和柱子的葡萄红色。

在色彩方面，画家对绿色的设计也非常有趣。画面右边男人的上衣衣领附近有几抹绿色，在男人的背景上方也出现了短短几道色彩，同时在桌子另一端的红酒瓶上，我们也能发现些许绿色。这三处绿色最终形成一个三角形，产生了不易察觉的共鸣。而和"奥赛作品""私人收藏作品"相比，画家在此有意降低了红酒瓶的存在感。

或许我们还可以举出其他证据。总之，在《打牌者》系列中，"科陶德作品"具有最为纤细的构图，是画家通过对色彩和形态进行细致设计而完成的作品。从这幅作品中，我们能深深感受到画家在创作时，对包含留白效果在内的每一笔效果都进行了确认。我感觉自己开始默默兴奋起来。

谈到这里，让我们审视一下画面的整体效果。在那三幅有两个登场人物的作品中，"科陶德作品"最为显著的一点就是画面的空间出现了明显的倾斜。从桌子的倾斜我们能明显看出，画面左侧较低，右侧较高，从而产生一种整个空间从右向左倾斜的效果。为了缓和这一倾斜，使画面取得平衡，需要产生一种相反方向，即从左至右的动态，因此画家才需要在画面中强调左边男人比

右边男人个子高的效果。这点在与"奥赛作品"的比较中表现得很明显。

塞尚一边保持着视觉上的"力学性平衡",一边把内在的力量和动态导入画面。在单个意象保持富有格调的静止性的同时,也没有使画面整体失去动感。画面左侧与右侧的对照性与联动性为作品赋予了生命。

凡·高的《梅花树(仿歌川广重)》的问题在于左右两端边框中的汉字,而修拉的《大碗岛的星期天下午》的问题在于画在画框内侧的"边框"。与它们相比,塞尚的作品虽然与外框、画框和边框没有直接联系,但鉴于椅背这一象征性的起点位于画面的左右两端,可以说也有与凡·高和修拉的作品相通的因素。毕竟通过从这一边缘意象着眼,我们最终发现了作品整体的构造全貌。

对话的构筑方法

关于塞尚的《打牌者》系列作品，除了纯粹的造型视角，自然还有很多从其他视角出发的研究。"打牌"是西方绘画中的传统主题之一，因此有人提出塞尚也许对他人的作品进行了参考。另外，还有人试图从寓意性、心理性、社会性等各种角度对作品进行解释，但目前还没有出现决定性的结论。

对《打牌者》这幅作品，我们至少可以肯定一点，那就是画家摒弃了故事性的情景设定，并抹除了画中人物的感情。相反的例子可以举出印象派画家居斯塔夫·卡耶博特（Gustave Caillebotte，1848—1894）的作品《伯齐克牌戏比赛》。在这幅作品中，画家描绘了沉迷于伯齐克牌戏（扑克游戏的一种）的上流资本家男性和室内装饰，刻画程度比塞尚的作品更加精细，对登场人物的表情也微妙地加以区分，显示出类似风俗画的要素。

但在塞尚的作品中，模特是农场劳动者这一点并不重要。塞尚对那些注视着牌面的男人姿态进行了样板化处理。与卡耶博特的作品相比，塞尚的人物缺乏表情，这是因为塞尚追求的目标与卡耶博特不同。

塞尚曾经半开玩笑地说过："我是一个粗野的人，眼睛很迟钝。虽然考过两次美术学校，但我无法把握整体画面。对于那些吸引我的事物，我总会把它们画得过大。"

这真是一段有意思的发言。那些在美术学院备受推崇的画法，即所谓的学院派风格，是以文艺复兴时期以来的传统绘画为基础，在适当的远近法空间中表现遵循解剖学人体的画法。并且，在构建画面时，还要从固定的视角观察，将对象进行忠实的再现。

塞尚与学院派正相反，他是"粗野、迟钝、笨拙"的。他对正确描绘从某个固定视角看到的现实并不感兴趣，而是试图遵循自己的感受和心理，从主观视角捕捉对象，确立自己独特的绘画世界。

上文提到，塞尚会将自己感兴趣的事物放大，倘若他萌发了把实际事物缩小的念头，想必也会照做不误。这种观念超出了当时绘画的一般常识，但塞尚就是通过这种手法自由地将对象进行变形处理，把空间扭曲。他相信绘画并不是对现实的再现，而是对主观感觉的再现。他通过对色彩和形态进行精密组合，实现自己独有的表现形式。

因此，对于"科陶德作品"中的人物，特别是画

《伯齐克牌戏比赛》(*The Bezique Game*)
卡耶博特，1881年
布面油画，121厘米×161厘米
阿联酋阿布扎比卢浮宫博物馆

面左边的男性明显经过变形这点，我们不用感到惊讶。与身体整体的大小相比，男性的头部明显过小，躯体也被纵向拉长，从腰部到大腿再到膝盖的部分也被拉长到异常的程度。之前已经提到，画家之所以会赋予画面左边的男性如此严密的建筑特质，是为了平衡由右向左倾斜的空间。虽说如此，画面整体却没有给人不自然的印象，这点令人感到很有趣。综上所述，塞尚以表现自身的主观感觉为最终目的，试图从现实这一素材中创造反映本质的形态和构图。

然而，塞尚的尝试最终并没有变得像20世纪抽象派画家特奥·凡·杜斯伯格（Theo van Doesburg，1883—1931）的同名作品那样，把绘画还原为几何学式的形态和构图。在对象面前，塞尚始终没有忘记自己的主观感受。他试图表现一种既不是单纯写实，也不是单纯抽象的秩序。如果用语言来说明，他的目的便是把暧昧的意象转化为坚固的构造，把一瞬间的感觉变为永存的事物。他通过独特的笔触对色彩和形态进行组合，创造出自己独有的造型世界。面对他的作品，观众自身也需要有相应的准备和觉悟。如果不愿对塞尚那经过再三考量、精心构筑的作品进行解读，不愿花时间去体验，那塞尚的作品不会向你透露任何秘密。如果愿意与画面耐心对话，用心去倾听画中的声音，你便能看到塞尚那深奥的世界。

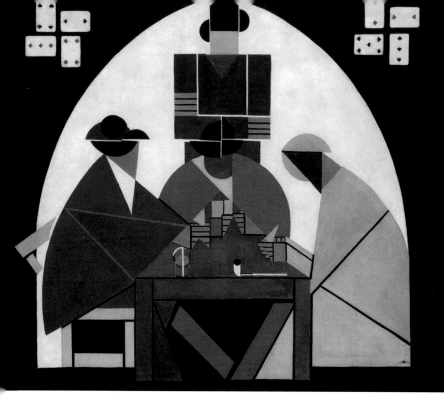

《打牌者》（*The Card Players*）
杜斯伯格，1916年—1917年，布面油画和蛋彩画，126.2厘米×156.2厘米
荷兰海牙市立美术馆

　　怀着终于明白了一些的心情，我离开了科陶德艺术
学院。伦敦的天空已经开始变暗。我一边想着幸好没有
下雨，一边快步走上街道。石板在我脚下发出悦耳的声
响。必须坐上傍晚的列车赶回巴黎。

结语　大团圆——对绘画本身产生关注的绘画

通过对"事件"的探索，我们对九位画家的九幅作品进行了分析。不知读者朋友感想如何？

法国近代绘画史经常被称为"风格交替"的历史。人们通常认为，法国近代绘画史的发展历程是从新古典主义开始，历经浪漫主义、写实主义、印象派、新印象派、后印象派、纳比派、野兽派、立体主义，最终到抽象绘画结束。虽然这个看法本身并没有错，但我们到底应该如何理解这段历史和这段发展历程呢？我们能不能从其他视角提出一个总结性的结论呢？这是我个人一直在思考的问题。

在第一章中，我们发现并试图解开奥赛博物馆展品的"双重之谜"。虽然传统式绘画是在二维的平面上巧妙表现三维空间的绘画，但马奈认定绘画终究只是平面图像。在《吹笛少年》中，通过史无前例的两个签名，我们发现了试图挑战前所未闻的绘画的马奈在处理空间和平面时产生的心理纠葛。我们还对19世纪前半期的画家安格尔进行了分析，原因是在他的作品《帕福斯的维纳斯》中出现了两条左臂。从那两条左臂，我们发现了他那把形态进行自由变形、拼贴的造型意识已达到了惊人超前的地步。可以说安格尔是与马奈、塞尚和毕加索这三人都有所关联的画家。库尔贝的《画家的工作室》是使传统历史画产生动摇的问题之作。画中那两个并不显眼的少年，正体现出"纯洁"和"朴素"这两个崭新的审美意识，预告了绘画的未来。

在第二章中，我们对画中画、镜子、窗户这三个意象进行了探讨。这些意象都与图像的多层性相关，是用来表现绘画虚构性和人工性的意象。对画中画十分执着的德加创作的《男人与人体模特》确实是一幅谜团众多的作品，其中蕴含了德加对艺术家这类人群的认识和疑问。对镜子青睐有加的伯纳尔的作品《逆光中的裸女》是一幅如同镜像漫反射一般的作品。这幅画的重点是观察镜子这一反映现实世界的意象如何带有虚构性，如何暗示出图像的多层性。马蒂斯的《科利乌尔的落地窗》

是一幅很难把握的作品。如果把窗户这一意象看作连接内部与外部的界线，那画中的黑色窗户便是由马奈的《阳台》触发，反映马蒂斯对战争这一丧失人性的事件的想法和立场的意象。

在第三章，我们关注的是那些"边缘"事物。凡·高对歌川广重浮世绘版画的模仿之作超越了单纯的临摹，由绘画与文字结合而成。在对周围边框中日本文字的选择和排列进行研究后，我们不仅能感受到凡·高对异域文化的兴趣，还能感受到凡·高作为西方画家的感性，这点实在很有意思。如果以《大碗岛的星期天下午》为起点，研究对绘画外框十分执着的修拉的作品，我们便会发现画家运用了多种多样的手法。有趣的是，绘画与画框界线的动摇，最终使绘画本身的架构也发生了变化。在塞尚的《打牌者》中，我们注意到那两个男人的椅背。以椅背这一位于边缘的意象为线索，对绘画进行细心分析后，我们体会到塞尚作品的深奥。他那以表现画家的主观感受为目的，对颜色和形态进行精炼的造型过程，简直就是一场令人紧张得喘不过气的大戏。

总而言之，19世纪的法国是绘画开始对绘画本身产生关注的时代。优秀的画家们全都对构成绘画形式的要素产生了敏感的反应。对于绘画由什么组成、如何被创作、以何为目标等问题，不同的画家从各自的观点出

发，得出的成果便是他们各自的作品。在19世纪后半期的法国，画家们敏锐地意识到，绘画是由画家自己创造出的影像。

传统绘画是把某一主题转化为在三维空间展开的具有故事性、趣味性的场景，并进行写实性描绘。这种绘画逐渐走向了衰退。新型绘画虽然也有对现实进行再现的成分，但写实程度确实有所降低。

在画面纵深变浅、平面性更占上风的绘画中，空间的扭曲、人体的变形以及笔触的效果开始在画面中凸显，签名和画框都化为绘画的一部分，画中的文字也开始强调自己的存在。不如说，绘画已经不再是一种幻象，而只是由颜料涂成的平面。绘画是被画家构想和描绘出的虚构影像，这一观念已经成为画家的普遍共识，对实现这种绘画手段的关注也逐渐渗透到画家的思想中。作为结果，影像不再只是单纯的影像，而开始具有多重性。那些被插入绘画中的作品，以及本身就是"绘画的比喻"的镜子和窗户，开始成为具有意义和存在感的意象。

这正是人们对定义绘画的诸条件开始产生关注的时代。绘画是平面，画家在构图和形态上可以自由进行造型，没有必要再受学院派价值观的束缚。变形和拼贴技

巧都可以随意运用，关键在于具有不问技术优劣的孩童般新鲜的感受性。绘画不再是对现实的再现，而是画家以自由的感性为媒介，运用色彩和形态创作出的产物，这一观念开始逐渐变得清晰起来。

当然，除了本书列举出的画家，还有很多重要的画家和作品。本书列举出的这九个"事件"，可以说只是偶然的选择。然而本书中的每位画家和每幅作品，都明显反映出近代法国绘画的特质。

在19世纪后半期到20世纪初期的巴黎，绘画开始对绘画本身的存在产生关注。其结果便是人们完全推翻之前的常识、基准和框架，开始崭新的尝试。在我眼中，法国近代绘画史便是这一转变的历程。

在很长一段时间里，我一直觉得美术书是非常有趣的读物。然而，最近让人觉得有趣的美术书越来越少，我甚至陷入了找不到想看的书的状况，这令我感到非常惊讶。专业书姑且不论，就连在面向普通大众的美术书籍中，都很难找到能令人眼界开阔、感到兴奋的书。明明绘画鉴赏是那么有趣的事，为什么会出现这种状况呢？对此我真的感到十分遗憾。

既然这样，不如自己来写一本自己想看的书。这便是我写下这本书的契机。然而，这条道路比我想的要遥远而艰难得多。书没有那么简单就能写成，为腾出写书的时间我也费了一番功夫。然而，在完成构思开始下笔之后，书写的过程竟比想象中还要快乐，这是我不曾预想过的幸运。

我在解说方式上花了一些心思。这既是为了唤起普通读者的兴趣，又是出于自己的玩心。我非常喜欢看推理悬疑小说一类的书，所以很想好好珍惜那份心动的感觉和新鲜的乐趣。就连在研究"艺术"这种容易使人急躁不安的事物时，我也一直抱有这种想法。

不过，对于内容部分我没有丝毫妥协。这本书反映的都是我近几年最为关注的课题，并没有刻意把知识水准降低。我的理想是让一般读者也能接收到最新的研究成果。虽然这一理想是否实现，最终还需要让读者来做判断，但真正有趣的美术书只有专家才能写出，也正是专家才应该写出这样的书，我的这一信念始终未曾动摇。

最后，我想对小学馆出版局的高桥建先生那恰到好处的鞭策和鼓励表示由衷感谢。多亏他的敦促，我才完成了本书。同时也感谢来自胡桃企划室的斋藤尚美小姐的支持。老实说，能够写出这本宝贵的书，我至今都还沉浸在幸福之中。现在的我只有一个愿望，那就是希望本书的所有读者都能体会到欣赏绘画的快乐和思考的乐趣。